寶塚流

戲劇、音樂、服裝

王善卿、吳思薇

目錄

前言

在《維新回天・竜馬伝！》劇中，有一幕是幕府將軍詢問坂本龍馬對「開國」後，日本文明當何去何從的大問題。龍馬回答：他所期望的發展方向，並不是將日本人變成黑髮黑睛的西洋人，他認為「未來日本」應朝「保持日本固有的精神與靈魂、接受西洋技術與文明，並使兩者調和發展」。

史上是否真有過這一段對話並非重點，這一問一答，其實反映的正是幕末時期鎖國派與開國派面對異國文化衝擊

時的焦慮與考量。只是，當鎖國成為不可能時，該用什麼態度去面對來勢洶洶的異文化呢？

一百年之後的寶塚歌劇團或許正是這個問題的答案。

相較於其他的日本演藝傳統，寶塚最明顯的特徵是「雜」。日本的技藝，向來有很強的「純粹性」，也因此，對「流派」的堅守相當講究，能樂、歌舞伎的研習者大都是獨宗一家一流並致力精專。但是，寶塚從創團起，舞蹈的指導老師便不只來自一個流派，對於如何進行和洋調合的想法與作法也各有不同。因此，一開始就註定了「寶塚流」的混種特質：首位擔任「寶塚型和洋舞踊」打造工作的編舞指導是日舞水木流宗家久松一聲。之後擔任指導的日舞宗家楳茂都陸平則引入達克羅士音樂節奏教學法

5

（Dalcroze Eurhythmics）。一九一九年，岸田辰彌又將輕歌劇及芭蕾舞技巧帶進寶塚劇團，從而打造了寶塚歌劇的代表性經典——歌舞秀（revue）。

除了在和、洋文化符碼之間融會通導轉換，呈現符合自己體質的特色之外，寶塚的另一特點是「反映時代潮流」。

身為第一代接受「文明開化」教育的「新」日本人，小林一三主張戲劇不應該脫離「國民的風俗民情」，應當「伴隨國民思想之變化」，因此，寶塚從創立起就一直跟著時代的脈動，以高度吸納性及創造彈性來反映庶民的生活情感，貼近俗民生活，但又隨著社會背景的改變而脫離其原屬的表演脈絡，繼續演化而自成一體。宛如一個有機體，不管是音樂旋律、歌唱舞蹈、化妝

服裝、劇本思想或表演形式，寶塚的作品總是不斷地借鏡其他文藝運動的新論述、引進多樣面貌的演劇類型、並汲取時代精神，做出符合現代思維的詮釋。至今，寶塚雖是百年劇團，卻一點也無老態，例如題材選自日本建國神話的《須佐之男—創國之魁》（スサノオー創国の魁），劇作家保留了神話的架構與傳統內容，但是又加入當代日本對戰爭的反省，讓這個古老傳說不只有了符合現代價值的新內涵，也讓大和傳統精神以新面貌重現身。此外，寶塚也持續地在表演藝術上不斷探索跨界，從《凡爾賽玫瑰》、《浪客劍心》到《東離劍遊紀》，寶塚一直在舞台上創造新的可能性。

說「戲劇建國」，也許帽子太大，但是，寶塚這百年長路中

的每一步嘗試，的確都反映了近代日本自黑船來航（1853）[註1]被迫開國以來，本地藝文界對「新世界」的期待、對西洋文明的想像、對「自我」的再探索以及對「時代巨流」的思考與回應。面對大時代的變動與衝擊，寶塚一直以「和洋折衷，傳統再生」的原則來迎接各種挑戰。事實上，寶塚不是舶來品，如日本戲劇學者細井尚子所指出的，經歷了創造期、嘗試期與紮根期的淬鍊所結晶的「寶塚歌劇風格」（所謂的寶塚流）其實是透過持續吸收消化其他文化符碼，而形成的「自」文化。

二〇一八年是明治維新一百五十週年，日本各地各界都有許多回顧與省思。而寶塚歌劇團的百年演變史正是一部具體而微的大和近代史，在坂本龍馬歿後一百五十年，寶塚歌劇團用事實實證

8

明了原本不協調的「味噌」與「奶油」，在經過精密地調和之後，不只可以自然共存，還能拔新領異，融合各路心法而成為別具一格的新流派（genre）。

註
*1

黑船來航，又稱黑船事件，指日本嘉永六年（1853年）時，美國海軍准將馬修‧培理率艦隊駛入江戶灣浦賀海面的事件。培理帶著美國總統的國書向江戶幕府致意，並要求開國。最後雙方於次年（1854年）簽定《神奈川條約》（《日美和親條約》），結束鎖國時代。

從業餘到專業的百年長路

百貨店音樂隊的西洋想像

觀賞寶塚演出的ＤＶＤ時，有時會在舞台邊緣的布幕上看到「百貨店」幾個字。雖然不太起眼，卻是一個時光記號，讓人忍不住想起那個百貨店音樂隊的時代──也是寶塚唱歌隊誕生的時代。

進入二十世紀的日本，由於「文明開化」進程已經深入到民間食衣住行各方面，因此，傳統吳服店（「吳服」即「和服」）也因應市場的改變開始轉型或創立西式百貨店。以發出《百貨

12

店宣言》而被視為日本第一間西式百貨公司的三越[註1]，於一九〇九年成立了三越少年音樂隊，深受歡迎，頓時引發許多業者的仿效。同屬第一代日本西式百貨公司的白木屋也在一九一一年擴大開張，不但規畫了配備搖搖木馬、翹翹板等西式兒童遊樂器材的兒童遊戲室，且在西式劇場風格的餘興空間中提供免費的少女音樂隊表演，轟動程度連東京音樂學校的教師及文化菁英都前來觀賞。該年，在名古屋的榮町開了百貨店的伊藤吳服店也推出少年音樂隊[註2]。

從三越的檔案照片來看，在歐洲式建築的空間中，穿著融合蘇格蘭軍樂隊（military pipe band）與英倫風格制服、手持各式西洋樂器的少年組成的小型樂隊所散發的清晰「西方想

13

像」，的確能讓當代人感覺到滿溢的現代氣息。因此，百貨店音樂隊開始如雨後春筍般地出現。一九一二年，三越大阪分店也成立了少年音樂隊，同年，大丸吳服店的百貨公司「京都大丸」開幕，也推出大丸少年音樂隊。由於提供音樂隊演出成為一種時尚，因此各級商家也紛紛跟進，例如著名的詞曲家服部良一便出身自大阪地區知名鰻魚料理亭的「出雲屋」少年音樂隊。

明治二十年左右，日本已開始出現室內演出的小型樂隊，但是，直到大正時期才真正能稱為普及。百貨店音樂隊的流行不但反映出新式音樂教育的成果，也暗示了一個全新的音樂市場正在成形。有了三越與白木屋的成功案例，一九一三年六月，

小林一三也成立了寶塚唱歌隊。對此，小林在《寶塚回憶錄》中便指出，這的確是受到當時大阪三越的少年音樂隊以及白木屋百貨店少女音樂隊的啟發。由於少年（女）音樂隊的形象，在當時大受歡迎，因此，「我決定，寶塚新溫泉也要向他們學習，接受三越的指導，成立女子音樂隊。」

寶塚唱歌隊剛開始的目標是為前來遊憩的客人提供「餘興節目」。小林先募集了十幾名少女，打算讓孩子們「表演在學校學習的唱歌」。這並不算是個工程浩大的計畫，然而，卻因為聘請了古典聲樂訓練出身的專業老師來指導而馬上面臨到藝術與商業之間的衝突。被聘請來擔任歌唱指導的安藤弘夫婦認為只有唱歌太過單純了，應該好好表演歌劇。但是，經營者小

15

林則認為唱歌隊的本質是不需額外付費的餘興表演，此外，因為有吸引人潮的目的，因此不宜過於高檔，應以容易維持並可持續的方向來考量。畢竟，來寶塚溫泉浴場消費的民眾，並不是為了表演而來，通俗性反而能吸引到最廣大的注意力。在商業與藝術的平衡取捨下，雙方協調出第一階段的內容方針，也等於為寶塚定了位：大眾演藝。

選擇大眾市場並不表示必須捨棄藝術性。由於舞蹈並非安藤夫婦的專業領域，因此，小林又聘請了提倡日本舞蹈革新論的日舞水木流宗師久松一聲加入劇團。同年十二月，又招收了四名第二期學生，並改稱為「寶塚少女歌劇養成會」，沿襲東京音樂學校的規則，僅限十五歲以下的少女，修業年限為三年，

教授的內容則有演奏器樂、和洋舞蹈、唱歌及歌劇。一九一四年的首演，「寶塚少女歌劇養成會」推出了管絃合奏九首、唱歌十種、舞踏八種、歌劇二種。這樣的教學陣容與表演內容，已經遠遠超出了百貨公司音樂隊的原型，呈現出一個有雛型規模的演藝團。

「寶塚少女歌劇養成會」顯然是當時百貨公司音樂隊的進階版。除了唱歌跟器樂演奏外，還加上了舞蹈跟戲劇。而這一場所謂的「寶塚型」註3表演，無疑也是個實驗秀，是日本西學教育培養出來的第一代新式青年對現代音樂演藝的想像以及西洋趣味市場的嘗試。

嚴格說來，「寶塚型」存在的時間不算長。根據日本學者

細井尚子的分析，一九一八、一九一九這兩年，寶塚歌劇出現了劇烈的轉變，不但引入新的舞蹈教學法，養成機構也重新調整。一九一九年，「寶塚少女歌劇養成會」解散，小林師法東京音樂學校及法國歌劇學校的學制，改成立寶塚音樂歌劇學校，而劇團則被定位為寶塚音樂歌劇學校的實習，從此開啟了演出團體及培育機構一體化之路。至此，寶塚的少女團，開始脫離寶塚新溫泉區門票內含之「贈品」地位，漸漸轉型為專業的收費表演團體。

一九二〇年起，北海道帝國大學留美教授森本厚吉設立了「文化生活研究會」[註4]，開始針對中產階級家庭進行食衣住改善啟蒙活動，隨著研究會發行的推廣講義及雜誌，百貨店所象徵

18

的西洋想像開始以具體化的生活型態滲透進中產階級，寶塚歌劇團也隨著時代氛圍的變化，進入下一個階段。

註 *1

三越在明治與大正時期，讓男性店員（包括司機與配送少年）換掉和服，改以西服為制服。當時的制服設計以英倫風為主體並結合其他歐洲文化的優雅元素，此外，為了呈現現代百貨公司的氣勢與奢華，制服上有光彩奪目的金線繡飾、晶亮的昂貴銅質鈕扣。在當時的東京街頭上，穿西服騎腳踏車的三越傳訊少年無疑地也悄聲向全國傳遞另一個訊息，亦即「百貨公司的新時代」已然來臨。

註
*2

一九二四年，伊藤百貨店進入東京，立足銀座，翌年（1925），全店統稱為松坂屋（Matsuzakaya），因此，伊藤音樂隊也隨之改名為松坂屋少年音樂隊。一九三八年，少年音樂隊遷移至東京，並在這個擁有充沛現代音樂能量與資源的城市繼續邁往專業樂團之路，最後在戰後以「東京愛樂交響樂團（東京フィルハーモニー交響楽団）」之名存活至今，不但對於交響樂在日本的成長與傳播有極大的貢獻，更躋身世界頂尖交響樂團之列。

註
*3

又被稱為「久松風情」，因為由日舞水木流宗家久松一聲擔任舞踊指導。也被稱為「寶塚風情」。

註
*4

森本厚吉將其留學美國時所學習的生活方式名為「文化生活」，並在一九二〇年時成立「文化生活研究會」來進行推廣。此外，他還設立女子教育機構，學習消費經濟、家庭經濟等現代專業知識。

看見西洋趣味市場的新藍海

寶塚歌劇團會在大正年間出現，可說是一個水到渠成的自然發展。

藝術品味、文化形式都不可能獨立於時代氛圍，因此，從黑船航來，鎖國結束，日本就進入一段本地傳統與西洋生活文化交錯的混亂過渡期，自幕末到維新，異國文化與現代化的浪潮已一波波地擊來、滲入原來的社會肌理去，到大政奉還之後

（1868），以明治天皇為首的政治菁英更是積極推動改革運動（日語：明治維新／めいじいしん），從硬體到軟體，凡事講求「文明開化」，一切皆以歐美為標竿來進行自我改造。這個「國家體質大改造」的工程，舉凡中央官制、地方行政、法制、宮廷及身分制度、金融經濟、新式產業、文化教育，國防外交乃至宗教思想及藝能政策等等，從看得見的建築、衣著到看不見的政體、法律，皆受到西方文化與思潮等外來觀念的啟發與衝擊，而無一處不從根進行改造。到明治末年，從基礎教育到日常娛樂，日本都有了急劇的演變和發展，因此，至大正（1912—1926）年間，可謂已「脫胎換骨」，成為煥然一新的「現代日本國家」。

其中，新式學校教育當然是最重要的「基礎工程」。明治十二年（1879）年，文部省設立「音樂取調掛」，除努力在各級師範學校及音樂學校培養足夠的洋樂教師之外，亦將西式音樂教育列入公立小學校的義務課程。也因此，到大正時期，才會出現「從幼稚園起到小學、女校時期的唱歌課幾乎都由洋樂伴奏」的現象。然而，儘管接受新教育的人對西樂不再陌生，但是出了學校後，若想再進一步接觸，除了少數經濟或社會菁英之外，多數的中產階級普羅大眾仍囿於社會環境能提供的資源太有限，而沒有什麼再接近的機會，換句話說，就是「有潛在消費人口，卻無商品供應」。

身為日本第一代完全接受新學制教育的「新人」[註1]，小林

23

一三（1873—1957）很自然地便注意到這個現象，一九一四年十二月，從小林在大阪的《每日新聞》上所發表的〈少女歌劇之旨趣〉一文中，可以看到小林已經注意到有一塊因國家的西化教育而出現的全新市場。他指出：

從幼稚園起到小學、女校時期的唱歌課幾乎都由洋樂伴奏，然而日本國民在離開學校之後，便少有享受西洋音樂之趣。如此，在學校受到的陶養，無疑會因生活中玩賞機會的欠缺而逐漸失去。

也就是說，當他於一九一三年成立寶塚唱歌隊時，日本社

會裡，不但已有一批在新式教育制度下成長的青壯世代，而且，這個成長於明治維新時期的世代，此時已為人父母。他們的小孩，同樣在政府的計畫下，自幼便學習西洋文化符碼，因此，就文化層面上來說，這是一個全新的群體，是一群從世界觀到娛樂品味都已「脫舊入新」的「現代和人」，這個群體的休閒需求、娛樂活動以及文化品味想像都與過去世代不同；因此，小林認為認為立足於洋樂趣味的音樂和舞蹈所結合的「歌劇」註2，不只可彌補社會品味缺陷，也提供民眾嗜尚的材料。而這也正是創立寶塚歌劇團的主旨。就市場面來看，這自然也是一個新興的龐大市場，這批人也是最可能搭乘電鐵前往寶塚新溫泉區這個西式休閒區的乘客。

從成立唱歌隊開始，寶塚歌劇團就儼如一個藝術創意團體，在每一次的經營危機時刻，以透過設計論述（design discourse）的方式，在「產品」的符號、風格與意義上不斷創新，向市場再提案，並創造需求。戰後推出的《凡爾賽玫瑰》就是一個最好例子。這種以「超越市場來創造市場」的邏輯與傳統市場導向（market pull）的策略大異其趣，然而，也正是因為有這種「不能只模仿成功產品」的創新思維，寶塚歌劇團最終才能成為日本演藝市場上一朵屹立不搖的奇葩。

註
***1**

日本自一八七二年頒布新學制規定。一八七三年，先設置東京師範學校附屬小學校（現今的筑波大學附屬小學校），一八七五起，全國各地已有兩萬四千多間的公立小學。小林一三在韮崎完成公立小學校教育，高等科畢業後，擬進入由加賀美平八郎主持的新式教育私校──「成器舍」。該校的師資有不少是從東京聘請而來，少年在此學習的課程有英語、數學、國語及漢文等等。然而，他卻因病而中斷就學，直至一八八八年，才前往東京進入慶應義塾，繼續接受新式教育。慶應義塾由日本的西學啟蒙運動推手福澤諭吉創辦，以謀求東洋革新，普及西學為目標。

註
***2**

這個「歌劇」一詞，指的是有歌有舞的演藝。並非中文世界概念中所對應的西洋劇種 opera 之譯名。

27

芝居是藝術，也是事業

在數十年的西化急行軍之後，二十世紀初的文化世界已經與上個世紀大有不同，此時的日本，在推動數十年的文明開化後，終於進入第一階段的開花結果期，後世常將此段時期美化為「大正浪漫」。

就菁英視角的眼光來看，此時的藝術界、思想界可說都是百家爭鳴，隨著赴歐美學習的人數越來越多，引進日本的除了最新的藝術理論外，也包括政治思想，在這些盛行於十八、九

世紀歐洲的思想中，最特別的一個概念，就是「人民」這個巨大的群體首度以「國民」的身分得到政治及文化上層的關注。

有關於小林一三與寶塚的資料幾乎都會提到一個詞——「打造新國民劇」。國民劇基本上就是大眾劇，他對於民眾藝術的立場與坪內逍遙的「國劇論」都算是呼應其時代浪潮的現代主張，坪內逍遙認為「國劇」是眾人同樂時，同時可加以啟發、感化之道具。根據小林發表在《歌劇》上的文章，他認為國民劇是「立足於日本國民的風俗民情所表演的戲劇，與民眾有共通思想的戲劇」。換言之，國民劇是常民都能親近、完全不同於學院菁英劇的大眾戲劇。

小林一三可能是最早注意到菁英藝術與大眾品味之間有巨

大落差的人之中，又能在新興藝術與商業利益中間盡力取得平衡的人。這點從他對於這小小演藝團的期待與定位以及他與安藤弘夫婦針對演出內容的討論，都可見端倪。雖然少女隊的成立是為了提高溫泉樂園的ＣＰ值以吸引客人的娛興事業，不過，相較於同時代娛樂市場中以商業利益為導向的其他劇場以及各種西洋新劇的研究會，「寶塚歌劇」作為一種表演藝術的形式，其最特出之處，在於小林一三藉此來呈現他對大眾文化娛樂事業的主張。

在一九二一年的一篇文章中，小林反省了時下「興行」的主流，並提出「芝居（戲劇）除了是藝術，同時也是事業」的新看法。從他所出版的《歌劇十曲》、《日本歌劇概論》(1923)

等相關著作的論述中可知，他對於歌舞伎特質的活化、新式歌劇的目標、傳統國劇的檢討、現代劇場的想像，都有非常現代性的主張。特別是對於「大眾藝術在新時代社會的地位與面貌」，在今日看來，仍然是非常進步且有前瞻性的：他認為現代的芝居除了應平易近人，成為大眾生活中輕鬆易得的資源外，還應當要「具備大眾媒介的功能」，為人民提供共同經驗及美學價值，而這些來自日常經驗而形塑出的社會共感，正是凝聚一個民族與國家的文化性基礎。此外，既然是常民的，要觀之有感，就要能適應現代時機，內容上要有「新民眾的」普遍性特質，故而，也就不能死守傳統，「應伴隨著國民思想的變化，時時刻刻隨之變化」。

在當時的社會氣圍下，日本藝文界的論戰與對立並不亞於政治界（大正初期即有政變發生），因此，小林不但延請了致力推廣童話劇團的大阪日報文藝人如高尾楓蔭、久松一聲等加入寶塚，一九一八年，又自行創辦了寶塚官方雜誌《歌劇》，並擔任主編。通過自家刊物，劇團一方面宣傳公演節目、透過人物訪談拉近與觀眾的距離。此外，《歌劇》也刊載舞台界重要人士的劇評及藝文活躍人士的理念或回應負面評論，除提升劇團的藝術高度外，同時也是掌握話語權以建立關於大眾藝術的新論述。

在新舊文化交替的明治時代，正是靠著幾世代「和製新人」的努力，屬於新時代的藝文品味才能漸漸被形塑出來；對當時

32

庶民大眾來說，這些伴隨著洋樂器所帶來的新形態演藝娛樂，正是他們能夠在生活中輕易捕捉到的具體的西方想像。正是這些日常片段，一點一滴的為模糊的「文明開化」概念勾出了輪廓、塗上鮮明的色彩，形塑了國民心理的共感、共識與共同性。

因此，對小林一三而言，帶領劇團往表演藝術界的金字塔頂前進，並不是最重要的，相反地，走下神壇、深入大眾，透過藝術來提升國民品味及文化素養，才是「芝居（戲劇）」的終極使命。

＊　小林一三在學生時代就開始創作小說，在寶塚初成立的時期，也撰寫了不少部有歌有舞的新式劇本，短短幾年間，就推出《紅葉狩》、《厩戶王子》、《埃及豔后（クレオパトラ）》等多部劇。

歌舞伎與寶塚的親密關係

愛看歌舞伎的小林一三在創立寶塚歌劇時，心中惦念的其實是如何在兼顧「歌」、「舞」、「劇」的狀況下讓舞台表演能夠與時俱進，成為新時代的大眾娛樂。換句話說，小林一三對於大眾藝術、國民戲劇是有核心思想跟發展期望的，他不只創作劇本、提出論述，還力行實踐。也因此，寶塚歌劇團不只是一個劇團，更是他實踐社會關懷、打造日本新品味娛樂及推動藝術平民化的重要媒介。而這個新誕生的小小演藝團體的確

也不負使命地成為新時代生活品味教育的社會性延續，其所激起的漣漪也甚至刺激了其他劇種——包括對寶塚「歌劇」亦多有啟發之功的歌舞伎——而成為日本近代演劇史上不可或缺的一章。

不可否認地，早期寶塚的發展與歌舞伎淵源深厚，雖然是完全不同的劇種，仔細一看仍有不少共通點，例如「劇場設備與慣例」以及「演技」等都可以看到相似之處。就空間心理學來看，一個對於本地觀眾而言具有熟悉感元素的空間，多少能消除新型態表演可能帶來的陌生感，從而提升接受度。

以劇場設備來說，歌舞伎跟寶塚的劇場主舞台旁，都有設置形狀狹長的副舞台「花道」，供演員登場亮相使用，也有縮短演員與觀眾距離的效果。歌舞伎的花道數量通常為一條，垂

直於主舞台且貫穿觀眾席，有時基於劇情需求，還會臨時加設一條花道，稱為「仮花道」。寶塚的花道則有兩條，長度較短且緊貼觀眾席側邊，另有「銀橋」連結兩條花道。順帶一提，昭和初期以前，寶塚劇場的花道跟歌舞伎形式相同，都是貫穿觀眾席；但在銀橋出現後，就改成現在這個樣子了。

劇場慣例方面，歌舞伎與寶塚都有所謂的「口上」，也就是由演員或劇場代表者進行的致詞，多半於開演前舉行。在歌舞伎來說，會舉行口上的場合多為初舞台、襲名披露（繼承名號後的發表儀式）或追善興行（悼念已逝演員）等。在寶塚，最出名的則是初舞台生正式亮相的「初舞台口上」。另外好比化舞台妝時要塗厚厚的粉、講台詞時抑揚頓挫明顯，甚至把語

尾拉長的方式，也是歌舞伎與寶塚共同的特徵。

對「型」與「樣式美」的重視

不過要說到歌舞伎與寶塚最為相似的地方，大概就是性別反串、對「型」（かた）的塑造以及對「樣式美」的重視了。歌舞伎與寶塚都是單一生理性別的表演團體，要演男女角色均有的戲碼，則勢必要有反串，因此造就了歌舞伎「女形」和寶塚「男役」的誕生。無論是「女形」或「男役」，主要都是在於表現出另一性別理想的「性別特質」。是以女形或男役在演戲時，並不是單純模仿真實生活中女性或男性，而是要讓每個動

作細節與神情姿態表現出角色性別應有的樣子，也就是所謂的「型」。

歌舞伎中，「型」指的是演員精心塑造、代代相傳的程式化角色演法。要塑造出好的「型」，必須努力鑽研作品與前人的演出，經由反覆練習而消化後變成自己的一部分。是以歌舞伎的劇目與角色雖然固定，但由不同的演員或流派來演，「型」也會不同。演員一開始學習「型」的時候都要遵守一定的演法，但從理想狀況來看，到後來演員的演技應該要超越這個「型」，表現自己的特色。而依據「型」這種程式化演技所展現出的美感，就是「樣式美」。在寶塚，以男役或娘役，甚至是某些知名角色的「型」（好比《伊麗莎白》的死神或《凡爾賽玫瑰》

的奧斯卡）來說，雖然不像歌舞伎規矩那麼嚴謹，也有許多需要注意與傳承的細節。

寶塚研究者宮崎真鈴於〈寶塚與歌舞伎背負的美學——人偶論考〉一文中，曾以「人偶」來比喻「型」的演出：產生樣式美之後，演員活生生的「人性」就消失了，留下的是完美的「型」。「型」裡面是缺少現實感與肉體感的虛無，展現非男非女、不老不死的「中性」之姿，就像人偶一般。這是一個十分人工與不自然的狀態，但正因為這份不自然的人工感，才能顯示「型」的美好與理想性，讓人偶般的狀態昇華到接近神祇的境界。然而不論是歌舞伎還是寶塚，要把「型」演好，得進行深入細微的研究，精進自己的技藝，把內在的精神之美藉由

「型」展現出來，也就是要「用心」。而在「用心」的同時，隨著演員自身的熱情投入，其「人性」又因此得以復活。

只要好看，一切都好說

從以上的譬喻來看便不難理解，歌舞伎與寶塚皆相當關注於「型」所展現的樣式美。像是歌舞伎殺人的場面，或是《凡爾賽玫瑰》奧斯卡與安德烈壯烈犧牲的情景都是強調美感的鋪陳而非寫實的呈現。《凡爾賽玫瑰》演出家植田紳爾也提過，在歌舞伎跟寶塚的場合，要男生演女生、女生演男生，本來就是「瞞天大謊」；但即便是謊言也無妨，比起凡事都實事求是

去探究，突顯重要的事情讓人心頭為之一震，豈非更好？這種「心頭一震」毋寧就是「樣式美」所造成的獨特戲劇性與感染力。

是以如果用一句簡單的話，來形容歌舞伎與寶塚關於「型」和「樣式美」最關鍵的表現重點，那就是要讓演員在舞台上看起來「漂亮」。這個重點經常反映在塚飯對戲或是明星的評語上，像是「看起來帥就好」、「漂亮最重要」、「美即正義」等。寶塚研究者中本千晶曾提過，「只要夠帥一切都能原諒」的DNA，恐怕從很久以前就銘刻在日本人的身體裡，透過小林一三創立的寶塚歌劇而被喚醒。雖然是帶點玩笑性質的說法，但也反映了歌舞伎與寶塚的相似性，以及寶塚的魅力所在。難

怪不論是歌舞伎還是寶塚，都是重視「演員」甚至「明星」的表演藝術形式：既然「型」的好看甚於一切，而演員又是塑造「型」的關鍵，自然所有表演的重心與關注的焦點都會放在演員身上。

親上加親的深厚關係

回到現實生活來看，其實寶塚與歌舞伎的關係一向十分深厚。小林一三自己就是歌舞伎的愛好者，劇團也經常邀請歌舞伎演員來指導生徒。而知名歌舞伎演員長谷川一夫擔任《凡爾賽玫瑰》的演技指導，利用自己在歌舞伎的經驗創造出不少名

場景，更是為人津津樂道的話題（詳見後文〈《凡爾賽玫瑰》瑪麗王后之最後身影〉與其番外篇）。更不用說歌舞伎演員與寶塚OG經常聯姻，打造強大的戲劇世家。例如知名演員香川照之的父親是二代目市川猿翁，母親則是前雪組主演娘役役浜木綿子；日本首位女性參議院議長扇千景是寶塚OG，其夫與其子都是歌舞伎演員；寶塚74期OG汐風幸的父親與哥哥也是歌舞伎演員。

此外還有一個寶塚與歌舞伎互相交集的有趣經驗：由歌舞伎演員組成的「日本俳優協會」，在一年一度的募款公演「俳優祭」中，曾兩度以寶塚為題材進行喜劇演出。一次是一九八九年取材自《凡爾賽玫瑰》的《佛國宮殿薔薇譚》，可

以看到演員穿上厚重的西洋禮服，用歌舞伎的方式朗誦台詞，笑果十足。另一次是二〇〇四年的《滑稽俄安宅關》，裡面出現了六個經典的寶塚角色：《凡爾賽玫瑰》的奧斯卡、《亂世佳人》的郝思嘉與白瑞德，《爪哇的舞者》（ジャワの踊り子）男主角阿迪南、《伊麗莎白》的死神，以及一位背著大羽根的「踊る男S」，模擬寶塚秀裡主演男役的角色配置。其中飾演郝思嘉與阿迪南的演員，分別是扇千景的次子「三代目中村扇雀」與汐風幸之兄「片岡孝太郎」。六人在劇中經過一番大亂鬥，最後一起跳大腿舞作為結尾，氣氛相當歡樂。

歌舞伎的現代改革

當初寶塚歌劇的創立，正是源於小林一三對國民劇的深厚期望。此外，他也希望歌舞伎這門古老的美好藝術能與時俱進。事實證明，沒有任何一種藝術形式能擺脫時代氛圍的影響，在現代化浪潮的衝擊下，歌舞伎自身也順應時代進行不少改革：例如以長谷川一夫為中心，不定時加入女演員共演和使用西洋音樂，風格接近一般商業戲劇的「東寶歌舞伎」（1955―1983）。或是在渋谷 Bunkamura 劇場的 Theatre Cocoon（シアターコクーン）舉辦，用新方式上演古典歌舞伎劇目，有時還會請到椎名林檎等知名音樂人，甚至用電吉他跟管絃樂伴奏的 Cocoon 歌舞伎（一九九四至今）。但這其中最

45

出名的，莫過於由「三代目市川猿之助」於一九八六年開始的現代風歌舞伎「超級歌舞伎」（スーパー歌舞伎）。

由於三代目猿之助在之前就以娛樂性強、特色為吊鋼絲演出和華麗打鬥場面的「猿之助歌舞伎」出名，而「超級歌舞伎」則更進一步打破歌舞伎的傳統限制，像是取材一般歌舞伎不會使用的故事（三國志、海賊王等）、聘用現代戲劇與京劇的演員與幕後工作者，設置豪華燦爛的舞台、服裝與燈光，運用氣勢恢宏的西洋配樂等，製造出壯闊的世界觀。另外，超級歌舞伎也積極使用一些比較誇張的歌舞伎舞台手法，像是「外連」（包括快速換裝、吊鋼絲、設置舞台機關等奇幻表現）、「隈取り」（強調人物個性與表情的特殊化妝）與「見得」（在劇

46

情高潮時瞬間停止動作，望向觀眾，呈現定格狀態）等。雖然這樣破格的演出方式遭到不少保守分子的批評，不過創立者三代目猿之助認為，如此創造出來的歌舞伎作品，才能具備超級歌舞伎最大的特色，亦即擁有「真正衝擊現代人心的故事性」。

三代目猿之助提過，他與作家梅原猛在討論戲劇時，曾發出以下的感慨：「江戶時代形成的古典歌舞伎，擁有很棒的美學意識、創作發想、表演方法跟演技，只是劇情都跟忠君愛國或義理人情思想有關，很難打動現代人的心。明治時期以後的歌舞伎受近代戲劇影響，劇情內容有所改善，可是作為歌舞伎魅力來源的音樂與舞蹈，卻變得越來越貧乏無趣。是該創造兼具兩者優點的『新‧新歌舞伎』了。」這番言論不僅反映出超

級歌舞伎背後的精神，也在無形中印證了小林的敏銳觀察：「比起樣本式的保存，與時俱進的活化才能抓住觀眾的心，可以走得長久。」

歌舞伎是如此，寶塚也是如此。

Revue 的誕生

「revue」一詞為法語的「再度」（re）加上「看」的動詞過去形（vue），是一種融合歌舞、短劇、獨白等多元形式，沒有固定結構的演出，其雛形為中世紀法國街頭市集的年度活動——該活動以喜劇手法「回顧」一年要事，有時也會諷刺知名的人事物。至於 revue 的當代樣貌則源於十九世紀初的巴黎：此時除了歌舞與戲劇外，又加入多采多姿的表演手法、急速的場面轉換與豪華的舞台裝置，變得聲色效果十足，更富「奇觀」（spectacle）性與娛樂性，而且通常只靠一個大概的主題串連所有表演片段。當時像是活躍於巴黎知名 revue 劇場如紅磨坊（Moulin Rouge）、巴黎賭場（Casino de Paris）、女神遊樂廳（Folies Bergère）等地，有「revue 女王」之稱的

Mistinguett 與其舞台搭檔 Maurice Chevalier、名畫家羅特列克 (Henri de Toulouse-Lautrec) 最鍾愛的歌手兼演員 Yvette Guilbert，與美國出身、巴黎走紅的黑人爵士歌手 Josephine Baker，都是紅極一時的 revue 明星。

約在巴黎萬國博覽會 (1900) 舉辦前，revue 開始普及到歐美各地：美國第一部 revue 是一八九四年在百老匯製作的《一時之秀》(The Passing Show)，別名「時事百匯」(topical extravaganza)，是一齣齣長為三幕，帶有音樂劇性質的作品。但說到美國 revue 界最具代表性的人物，則莫非「歌舞大王」齊格菲 (Florenz Ziegfeld) 莫屬。這位百老匯製作人在紐約打造自己的劇院，上演《畫舫璇宮》(Show

Boat）等知名音樂劇，又在受到女神遊樂廳 revue 表演與《一時之秀》的啟發後，創立了舞台富麗堂皇的「齊格菲富麗秀」（Ziegfeld Follies），以展示服裝精美、能歌善舞、秀出美麗大腿的「齊格菲女郎」（Ziegfeld girls）聞名，大幅影響之後知名的 revue 長期公演作品如《喬治懷特的醜聞》（George White's Scandals）等。

revue 的全盛期約為一次世界大戰中期到經濟大恐慌時期結束前（1916—1932）。同樣都是大眾娛樂，與魔術雜技為主的「歌舞雜耍」（vaudeville）或含有脫衣表演的「滑稽歌舞」（burlesque）相比，revue 雖不乏戲耍與情色成分，但一來通常票價高昂，二來表演內容較精緻複雜，使其多了幾分奇貨

可居的時尚感。

那麼如此活色生香的西方大眾娛樂表演，又是如何傳到寶塚，讓寶塚成為日本第一個 revue 作品的誕生地呢？

本系列將一一挖掘 revue 與寶塚歌劇團之間的千絲萬縷，除介紹寶塚 revue 第一部作品——也是日本第一個 revue 演出——《吾が巴里よ！Mon Paris》（我的巴黎）的作者岸田辰彌（1892—1944）與其創作 revue 前的海外考察之旅外，也探討岸田的弟子白井鐵造如何繼續接力，將 revue 變成寶塚的特色，甚至影響另一個寶塚特色——「男役」——的誕生。以及被譽為寶塚「revue 之王」的白井鐵造對寶塚 revue 的重大影響。

岸田辰彌與他的海外考察

寶塚的英語正式名稱是：「Takarazuka Revue Company」，可見「revue」不僅是劇團自我標榜的特色也是其自我定位。雖然在大劇場時代，久松、楳茂都、小野清風、竹原光三等和物創作者都曾製作過以歌舞秀為副標題的和物作品。不過，一般都視岸田辰彌回國後創作的《吾が巴里よ！Mon Paris》為寶塚歌舞秀的起點。

那麼，這種洋溢著鬧熱歡快的西方表演形式，又是如何傳

到日本，並演化為寶塚的特色呢？答案跟一九二六年到國外考察年餘的岸田辰彌有關。雖然岸田不是第一個寶塚派遣出國的工作人員，不過，當時岸田出國的目的，除觀摩視察學習之外，還有兩個重點：一是解決寶塚對新作品的需求，二是洽談海外公演的可能性。

寶塚 revue 誕生的背景：創作困境

為何對新作品的需求在當時變得如此迫切呢？這得回到寶塚當時面臨的創作困境，以及寶塚大劇場的設立來談。

寶塚一開始是以「季」作為表演頻率的基準，一年有正月、

春季、夏季、秋季四次公演，每次上演四到五個作品。公會堂劇場完成後，寶塚於一九二一年起分為花、月兩組，在原本的 Paradise 劇場與公會堂劇場輪番演出。如此再加上東京公演與外部公演，一年內演出次數明顯增加，於是以原創劇為主的寶塚作品逐漸浮現劇本內容粗製濫造、流於千篇一律的問題。另外，寶塚原本擅長的「御伽（童話）歌劇」路線也陷入窘境：因為創團時期的生徒年紀漸長，變得不適合這類演出，是以多半由經驗較少的下級生負責表演，難免有品質下滑的趨勢。再者，御伽歌劇熱潮於此時逐漸退燒，甚至有被輕視的傾向，但要突然改變創作方向仍有一定難度。

雖然劇團不是沒有聘用新的幕後創作者，還是有供不應求

與緩不濟急的困境。好比「revue 之王」白井鐵造的長處其實是編舞，但入團後也要負責編劇，而當時還年輕的他完全不擅長此道。其出道作《魔法人偶》（1922）不僅引來一片惡評，被指責根本不像童話歌劇，甚至遭劇作家小山內薰發現白井疑似抄襲自己作品，簡直就是雪上加霜。劇團知道後，連忙在演出資訊中加入「小山內薰原作，白井鐵造改修」的字樣，只是雙方都難免有些尷尬。

小林一三並非沒有注意到這些創作上的困境，也陸續聘用新人，不過他還有更遠大的打算，例如建立寶塚大劇場，以及規畫未來的海外公演。因此，他於一九二三年起陸續送幕後工作者到國外進修，研究當地的劇場表演與設備，充實基本職能，

為開設大劇場作準備。

一九二四年，號稱可以容納四千人的寶塚大劇場開幕，成為日本當時最大的劇場；而雪組於同時誕生，形成由花、月、雪三組輪演，一年固定十二齣作品的公演體制。由於之前的小品式表演明顯無法駕馭新劇場的大空間，加上外面各式公演百花齊放，大眾娛樂選擇變多，寶塚一直以來的演出形式勢必要有所調整，以符合大劇場的宏大規模。因此，小林讓岸田走一趟海外，期待他能帶回能讓大劇場觀眾耳目一新、而且適合闔家觀賞的作品。

不過，這並非岸田辰彌出差的主要理由。小林送岸田到國外考察的真正目的是為寶塚首度海外公演做準備，包括調查實

地上演的可能性，以及劇目的選擇與交涉等。然而，岸田並沒有完成小林託付他的主要任務，反倒是這趟外國行的副產品「revue」不僅滿足劇團對新作品的需求，還在寶塚與日本的表演史上建立極重要的里程碑。

岸田辰彌：寶塚的天之驕子

那麼，到底岸田辰彌是何許人也？為何這項意外的豐功偉業會在他手上完成？

岸田辰彌（1892—1944）的家世相當特別：父親岸田吟香是日本首部日英字典的編纂者，曾任報社主筆，以從軍記者的

身分來過台灣；之後又開眼藥水公司大賺一筆、還創設盲人學校，是個精力充沛的實業家，有「明治怪傑王」之稱。哥哥岸田劉生則是大正時期的知名洋畫家，以繪製女兒麗子的肖像畫聞名，也有作品在後世被列為重要文化財。

岸田從小就過著優渥的西化生活，跟東京音樂學校出身的老師學習唱歌，擁有日本人少見的寬宏音量與高超技巧。

一九一三年他進入帝劇歌劇部，在義大利籍指導者羅西的嚴格培訓下進修聲樂與芭蕾，成為優秀的男高音。歌劇部於一九一六年解散後，岸田投入淺草歌劇的創作，白井鐵造也在此時成為其弟子。會唱又會寫的岸田在當時頗受歡迎，吸引了小林一三的注意。在小林極力邀請下，岸田於一九一九年進入

寶塚擔任音校老師，隔年便開始為劇團編導舞台作品，之後又推出寶塚首度的芭蕾舞橋段，讓觀眾嘖嘖稱奇。經過帝劇與淺草歌劇洗禮的岸田，其劇本節奏明快、洋味十足，帶有輕歌劇與喜劇的特質，受到不少好評。

在岸田即將出差之際，他已是人氣極高的寶塚創作者；而一開始出師不利的白井經過幾年訓練，寫作功夫明顯進步，逐漸受觀眾肯定，被認為足以填補岸田出國時的空缺。至於岸田編導西洋劇的高度才能，以及他曾和西方人共事的經驗，或許也讓小林認定他是洽談海外公演的極佳人選。於是在小林的殷殷期盼下，岸田於一九二六年一月從神戶出發，進行為期一年多的國外劇場考察。

海外考察收穫多

岸田的海外差旅途經上海、香港、印度、埃及、義大利、巴黎、倫敦、紐約，最後由舊金山返回神戶。這旅程有一部分很像「環遊世界八十天」的日本版——他一路上拍了不少珍貴照片，記錄自己穿中國長袍的樣子、南洋風情的植物園與印度寺院、還跟開羅的金字塔與人面獅身像合照。另一方面，他把握這次難得的機會看了不少表演，像是到義大利參觀歌劇院、去巴黎的女神遊樂廳觀賞 revue 等。他看 revue 時注意到其中設有階梯般的舞台裝置，便挪用至之後的作品裡，成為寶塚名物「大階段」的靈感來源。

在享受旅行與考察國外劇場之外，岸田也認真執行小林交

辦的海外公演洽談任務，只是在歐洲並未獲得具體成果。去了美國後，他終於有機會見到當地的劇場經營者，並討論可能公演的時間。但岸田認為適合公演的劇目尚未備妥，所以只邀請對方先來日本看看作品試演的狀況，再考慮之後是否要在百老匯上演——最後的結果仍是無疾而終。[註1]

一九二六年十一月，岸田在《歌劇》上發表名為〈發自義大利〉的文章，提到關於 revue 的調查：其中的幾個重要特徵，對日後《Mon Paris》的演出有十分深刻的影響：

一、revue 的製作相當花錢，特別是在燈光、大型舞台裝置與服裝上。

二、所有演出片段都由同一人執導。

三、一次公演時程少則四個月，長則二至三年。

四、觀眾不喜歡節奏太慢的表演，除了約二十分鐘的中場休息外，大幕都沒落過。

五、音樂要能撩動人心。

一九二七年五月，岸田回到日本；同年九月一日，寶塚第一部 revue 作品《Mon Paris》誕生，顛覆了日本大眾習以為常的觀劇經驗，也開啟接下來的 revue 風潮。

註
*1

寶塚第一次的海外公演，不僅地點是在歐洲，而且要等到一九三八年，這已經是十多年後的事情了。

64

奠定 Revue 基石的《Mon Paris》

岸田辰彌於一九二七年在寶塚大劇場推出的日本史上 revue 第一作——《吾が巴里よ!Mon Paris》（我的巴黎），其內容就如同其宣傳海報上的副標題「世界漫遊土產」，由岸田假託「串田福太郎」一角，以第一人稱敘述自己去國外遊歷的經過，和途中發生的種種喜劇情節，把這趟難得的旅行當成給觀眾的紀念禮。該作以歌舞與短劇重現主角的「回憶」，以

類似諷刺漫畫的誇張喜劇風格串連所有場景，加上華麗的舞台裝置與服裝，確實相當符合「revue」表演的經典特質（詳見前文）。

《Mon Paris》上演時相當引人注目，不僅是因為打著「revue」這個新劇種的名號，更在於其新穎的演出形式與手法。「全十六場不落大幕，長度約為九十分鐘，登場人員二百一十餘人。」可說是寶塚前所未有的演出規模。更重要的是，該作中幾個知名表現手法都成為日後「寶塚流」revue特色的先驅，例如大腿舞（ラインダンス）與大階段，甚至包括「男役」在內。雖然這些特色在《Mon Paris》都只是初具雛形，卻有極重要的歷史意義。

以演出長度來看，與《Mon Paris》同場演出的另兩個劇目—御伽歌劇《貪心的老婆婆》（慾張り婆さん）和歌劇《酒之行兼》都各只有一場，而且這三個劇目的總長度為兩小時多一點，足見兩個歌劇加起來的長度，都還不及《Mon Paris》的一半。九十分鐘的長度不僅在當時是野心十足的嘗試，現在也不多見（目前寶塚 revue 平均長度不過六十分鐘左右）。至於「登場人員二百一十餘人」這個數字，即便是以今日劇場的規模來看，陣容亦不可謂不龐大，這對當時習慣小品式演出的觀眾而言，必定造成了不小的震撼。

至於不落大幕、快速換場的設計，看似引自巴黎的新概念，其實早在之前的日本、甚至寶塚自己的作品都曾出現，只是通

常限於短劇或鬧劇橋段，尚未用在如此大型的演出中。由於大幕不落下，換場時要先將舞台上的對開幕合攏，一部分演員在對開幕前演出短劇，工作人員則在幕後負責換景，換好後短劇也剛好告一段落，再把對開幕拉開來進行下一個場景。只是《Mon Paris》的場景繁多、場面浩大、舞台裝置複雜，換景時想必分秒必爭，忙碌緊張的程度絕對勝過以往。

一齣《Mon Paris》花掉一年製作費

另一個足以說明《Mon Paris》規模開寶塚新局面的重點，在其背後龐大的製作成本。前文中曾提到岸田對 revue 的觀察

心得之一是「製作相當花錢，特別是在燈光、大型舞台裝置與服裝上。」而當他下定決心要搬演寶塚史上第一個 revue 時，也很清楚經濟與舞台成本方面「多少會有所犧牲」，但不把握先機可不行。他甚至揚言，如果不能上演 revue 就要退出寶塚。雖然最後還是演了，但到底花多少錢呢？答案是：光上演《Mon Paris》這「一個」作品的成本，花的製作費就快等於寶塚「一年」的製作預算！

到底錢都花到哪邊去了呢？答案是服裝與配件等小道具。寶塚當時並沒有服裝設計，岸田又求好心切，不願用普通的布料製作，想直接把高級西服搬到舞台上，呈現西方世界的豪華感。是以他憑藉之前的印象先畫出想要的衣服樣式圖，再請人

用高級材料如絲綢等依圖示製作。此外，因為日本當時很少販賣舞台用的閃亮飾品，岸田便直接從巴黎買來當地的首飾、羽毛扇與上了金銀粉的器物作為舞台道具。這些費用加起來大約等於一萬兩千日圓，而寶塚當時一年的製作費也不過一萬四千日圓。如此不惜重本，自然遭到許多反對，不過在小林的支持與岸田的堅持下，《Mon Paris》最後還是順利上演，而且獲得了巨大的成功。

耳目一新的表現手法

除了演出規模與成本，《Mon Paris》的表現手法也令人

印象深刻，創下不少寶塚的先例。由於全劇形同岸田海外之行的再現，因此從第一場的寶塚新溫泉、第二場的神戶港送行，接續中國、印度、埃及等充滿東方主義風格的景致，到最後的法國城鄉風光，編導岸田與負責編舞的白井鐵造都用了不少巧思，利用岸田在巴黎觀察到 revue 特色，極力呈現旅途中的異國風情。其中最出名也最重要的，就是以下三個場景的編排：「火車之舞」、「Casino de Paris（巴黎賭場）」與「埃及夢場的舞姬」。

「火車之舞」出自《Mon Paris》第十四場「在馬賽與巴黎間的某個火車站」，描述兩個鄉下來的旅人因為打瞌睡而趕不上火車的喜劇情節。此處二十四位生徒戴上象徵蒸汽火車煙

囟的帽子，穿著繪有圓圈花紋、象徵火車車輪的白色長褲，一字排開抬腿跳舞，以整齊劃一的動作模擬火車行進的樣子，十分受到好評，被後世認為是寶塚大腿舞的起源。但其實白井在設計這個動作時，根本就不知道大腿舞長什麼樣子，能參考的依據只有手邊關於巴黎的照片，還有岸田的形容而已。比起一般大腿舞以女性腿部的曲線美吸引觀眾目光，這裡毋寧更像是一種「以人擬物」的趣味戲劇手法。

「Casino de Paris（巴黎賭場）」位於《Mon Paris》最後一場，充滿幻想氛圍，性質有點類似「劇中劇」加「穿越劇」：主角在知名 revue 劇場「巴黎賭場」觀劇時，舞台上出現了凡爾賽宮落成的慶祝會與大型台階。「太陽王」路易十四

與王后從台階走下，而主角參見兩人後，把象徵法國表演藝術的 revue 帶回日本，全劇圓滿落幕，並藉此點題──行遍大江南北，作為 revue 發源地的巴黎還是主角心中最美好的回憶。這裡的台階，很明顯是重現了岸田在巴黎看秀時注意到的舞台裝置，亦即日後寶塚「大階段」的雛形。雖然只有十六層，又只能手動操作，但四周圍著鑲有彩色燈泡的拱形花門，呈現出另一種富麗堂皇。

「摩登」新路線

然而，比全新舞台道具或表演形式更具劃時代意義的，或

許是「強調感官享受」（sensuous）這個 revue 的典型特色，首次出現在以御伽歌劇路線為主的寶塚表演中。白井編排的「埃及夢場的舞姬」一景，生徒穿著露出大腿與上半身的舞衣翩然登場，在當時被視為相當大膽的手法。雖然這類衣著在西方的 revue 很常見，但由於之前生徒演戲時甚少露出大部位的肌膚（特別是上半身），因此該場景堪稱寶塚史上第一個帶有「情色味道」（eroticism）的舞蹈場面，甚至有人看了之後批評「好像裸體一樣」，覺得很不適應。不過這種富有「情色」感的元素顯然非常吸睛：該場面與「火車之舞」是當時媒體報導《Mon Paris》時關注的焦點，也最受觀眾熱烈討論。而且據說每次演到埃及舞姬這一景，寶塚新溫泉的工作人員就特別跑

到劇場來看，以致辦公室空無一人，足見其受歡迎的程度。

由「埃及夢場的舞姬」所引發的狂熱與批評，或許可以解釋為何岸田在回國後，曾一度猶豫是否要搬演 revue 這個新劇種。撇開成本高昂的問題不談，小林一三當初是希望岸田能從國外帶回「適合在大劇場『闔家』觀賞」的作品，至於 revue 重視感官體驗與隱微情色元素的特點，也讓岸田擔心觀眾能否接受，以及是否有違寶塚「清、正、美」的原則──畢竟對參與過淺草歌劇的岸田來說，他比誰都清楚「情色」(sensual) 系創造票房的優勢和可能造成的形象傷害。

然而隨著《Mon Paris》的賣座，寶塚從兒童導向的御伽歌劇逐漸轉型為「摩登」的 revue 路線，不僅開啟日後 revue

盛世，更讓 revue 成為寶塚特色之一。可見儘管 revue 的歐美式感官系略微偏離了清正美乃至國民劇「闔家觀賞」的理想，而小林在《Mon Paris》上演後，也一再強調寶塚 revue（sensuous）與那些「奇怪的」（sensual）revue 不同，切莫混為一談，但寶塚亦難以抵擋摩登感官系的誘惑──revue 與男役在日後成為主流這點就是最好的證據。只是賞心悅目性感美的元素如何被巧妙移轉到男役的表現上，成為寶塚魅力的來源，則又是另一個故事了。

製造新風潮的及時雨

一九二七年九月，《Mon Paris》由花組上演後佳評如潮、

場場滿座，是以隔月就換雪組繼續演。翌年（1928）不僅由月組與雪組在大劇場重演，亦成為該年東京西方 revue 演出的盛況。至於《歌劇》上也是一片稱讚，例如「舞台壯麗、衣裳華美」、「舞蹈很棒」、「場景一直變化，一點都不會厭倦」，認為《Mon Paris》的成功對寶塚而言，「比大熱天下的雨還能滋潤萬物，讓人既驚又喜，充滿感謝。啊，Mon Paris 唷！」是「十分符合大劇場演出的作品。」小林一三更是讚不絕口，期的演出在寶塚還是第一次，簡直媲美西方 revue 演出的盛況。

但《Mon Paris》的成就並不只限於寶塚的劇場內⋯收錄該作同名主題曲的唱片在當時大賣十萬張，並隨廣播節目的宣傳散播至日本各地，成為紅極一時的流行曲；公演後寶塚音樂學校的報考人數也大幅增加，從之前的五十多人增加到將近七百

多人，足足提昇十四倍。更不用說之後 revue 成為寶塚日後的表演主流，不僅催生了大腿舞與大階段，還連帶影響「男役」的出現。為了讚揚岸田的功勞，劇團之後在《Mon Paris》首演的九月一日，都會於該日大劇場公演結束後，舉行名為「revue 紀念日」（レビュー記念日）的特別活動。一九七七年（《Mon Paris》誕生五十週年）後，每隔十年都會以慶賀《Mon Paris》誕生為名義，推出 revue 相關作品（唯一例外的，是二〇〇五年宙組公演《revue 傳說》為紀念Mon Paris誕生七十七週年所作；至於二〇〇七年也就是八十週年的慶祝方式，是以名為「Alors! Revue!」【アロー！レビュー！】的年度活動「TCA Special」進行之）。

「Revue 之王」──白井鐵造

若說一九二七年岸田辰彌的《Mon Paris》是開 revue 風氣之先，則奠定「寶塚流」revue 基礎者就非白井鐵造的《Parisette》（パリゼット）莫屬。身為《Mon Paris》重要場面的編舞家，白井以清麗高雅的風格開創一九三〇年代的 revue 黃金時期，帶動「男役」的正式誕生，復於戰後以《虞美人》、《源氏物語》等一本作的「大 revue」（グランド・

レビュー）開創 revue 的新紀元，被譽為寶塚的「revue 之王」。在寶塚地位有如「國歌」的《菫花盛開時》（すみれの花咲く頃）也由他親自填詞。究竟這位身材瘦小、出身窮困又沒有顯赫學歷的演出家，是如何一步一腳印克服萬難，為寶塚打造出光輝燦爛的 revue 之路？

從虎太郎到鐵造

白井鐵造（1900—1983）本名白井虎太郎，出生於靜岡縣濱松市的春野町。因家中貧困迫於生計，愛唱歌的白井在小學畢業後便放棄升學出外工作。之後他為了準備教師檢定考試深

入學習樂理，興起找音樂家進修的念頭；經過幾番波折，他投入岸田辰彌門下學習聲樂，並跟著岸田演出淺草歌劇的作品。

在岸田這位天賦異稟、擁有寬宏聲量的稀世男高音面前，白井很快就發現怎樣努力都比不過老師，但淺草歌劇的表演經驗反而引發他對跳舞的興趣，於是轉而研究舞蹈與編舞。岸田對此也樂見其成，畢竟他雖然學過芭蕾卻不擅長，而白井的改行可讓兩人專長得以互補。一九一九年岸田被小林挖角到寶塚，白井也跟著一起去，並且把名字從「虎太郎」改為「鐵造」，開始了日後長達六十年的寶塚生涯。

不過白井在寶塚初期的生活並非一帆風順：如前文提到的，擔任演出家的白井於一九二二年剛出道時飽受惡評，還捲

81

入抄襲風波，十分狼狽。有了第一次的慘痛經驗，白井一方面努力學習編劇，揣摩適合御伽歌劇的口吻，另一方面也以擅長的編舞代替台詞串連場面，利用舞台背景、燈光與服裝製造夢幻氛圍，在第二作《金之羽》初獲好評。其後數年白井努力增強編劇技巧，表現漸趨穩定，而寶塚第一部 revue 作品《Mon Paris》的成功，更與白井傑出的舞蹈設計密不可分（詳見前文）。

改變人生的國外考察之旅

《Mon Paris》爆紅後，岸田趁勝追擊，接連推出氣勢宏

大的 revue 作品。前幾作評價還不錯，後來就遇到瓶頸……受限於當時舞台技術與設備，大型道具與機關的效果無法再進展，加上觀眾對於重複的表演形式感到膩煩，顯見《Mon Paris》式的 revue 已走不下去，需要求新求變。有鑑於岸田一直難以突破眼前困境，小林一三便於一九二八年送白井出國考察，尋找新的創作題材。與岸田之前的海外行相比，白井行程單純很多，只去美國、倫敦與巴黎，但外國的所見所聞卻徹底改變了白井的人生。

與岸田不同，長於編舞、色彩感覺敏銳的白井在創作時，通常會從舞蹈動作開始發想、構築可能會出現的畫面，再以此為基礎編寫劇本，是以他出國觀察的重點大多放在視覺呈現上。

白井到紐約時，適逢「齊格菲富麗秀」（Ziegfeld Follies）與音樂劇大行其道，其繁複華麗的演出場面讓他震撼不已，每天都泡在劇院裡做筆記，詳細記載舞蹈動作、服裝設計等細節。之後他抵達巴黎，一開始覺得當地的表演與紐約差不多，沒有什麼值得驚艷；後來才發現這是因為紐約的歌舞秀皆以巴黎為範本的緣故。不過比起大鳴大放的美式鮮豔色彩，白井更喜愛巴黎舞台「淡雅輕柔又甜美」的色調，認為這樣洗練優雅的顏色乃「巴黎獨有」。

為了更深入感受巴黎的氛圍，他向劇團申請延後回國的時間，每天上午整理前晚在劇場的筆記，下午上法語或舞蹈課程，晚上看 revue，過著非常充實的生活。人在日本的岸田也寫信

鼓勵白井：「雖然期待你早日回國，但對你個人來說，當然是希望盡可能在當地待久一點。總之你可要善加把握機會，把好的作品帶回來。」有感於老師創作上的困境，白井經常貼心地將歐洲當地最新的樂譜與舞台照片寄回日本，提供岸田編劇靈感的來源。

創舉隨處可見的巴黎土產《Parisette》

一九三〇年五月，白井回到日本；時隔不到半年，他便推出了演出時間九十分鐘、由二十個場景組成，號稱「比《Mon Paris》更有巴黎味」的《Parisette》。《Parisette》在某些

技術表現上可謂《Mon Paris》的進化版，像是抬高腿跳的大腿舞、形式與台階數量更類似今日的大階段，使用鴕鳥毛的羽毛扇等。不過該作還創下更多寶塚史上的「第一次」：第一次使用膚色妝容（之前都是塗白妝）、裝假睫毛與塗眼影（只限娘役）、跳踢踏舞、戴上背負式羽根、聘請劇團專用服裝設計師矢野誠之，以及第一次使用淡色系（粉紅、粉藍、粉紫）的新式照明。這些創舉可以看出白井如何利用擅長的舞蹈與視覺設計，打造他心中「淡雅輕柔又甜美」的巴黎風格。特別是在服裝與小道具方面，白井也跟岸田一樣，從巴黎帶回不少裝飾用的高級配件，並於回國前就向三井物產訂製要用的舞台道具與布料。在他與矢野的合作下，寶塚終於出現記錄劇服圖樣的

86

公演服裝設計圖冊。

《Parisette》上演後，屢創大劇場滿座佳績，觀眾不斷要求加演，一演就是連續三個月。小林一三也給予高度肯定，讚美這齣作品是「百分百的傑作，前所未有的大 revue」。

其中插入曲〈董花盛開時〉在當時蔚為流行，更成為寶塚最具代表性的曲目。這首歌的原曲為德語歌謠〈Wenn der weiße Flieder wieder blüht〉（當白丁香再度綻放），在白井留學法國時，剛好傳到巴黎。而在重新填詞之際，白井把「白丁香」改為「董花」，因為他認為這種香氣甜美的淡紫色小花就是巴黎最好的象徵：「在可愛溫柔的董花中，我可以感受到巴黎以及自己對巴黎的憧憬與思慕之情。因此我把原來歌詞中的白丁

香改成菫花，在回國後打造出菫花般的舞台作品，作為我從巴黎帶回的土產。」

隨著《Parisette》的成功，白井一鼓作氣，推出首度使用銀橋的《Rose Paris》（ローズ・パリ，1931），以及日後成為東京寶塚劇場開幕作，號稱是「revue完成形」的《花詩集》（1933），以一連串法式風格的作品，開創了二戰前revue的黃金年代。他大量使用法式香頌，讓香頌成為寶塚revue的特色之一。不過他最大的貢獻除了為「寶塚流」revue奠定穩固的基礎外，更在於催生以時尚高雅風格見長的寶塚「男役」。

白井鐵造與「男役」

　　在《寶塚講座》一書中，筆者曾指出，在春日野八千代於一九三〇年代崛起之際，寶塚的男役形象也開始轉變；而這背後的推手正是白井。在《Parisette》之前，寶塚並無「男役」的專門概念。要演男性角色除了穿褲裝，就是戴上帽子，把頭髮塞到帽內。根據寶塚早期明星門田蘆子的回憶，她在演《Mon Paris》男主角時，為了讓自己看起來更像男性，想在上衣裡塞墊肩，但洋服店就是不肯幫忙，她只好自己來，可見飾演男角困難頗多。不僅服裝外型上難以做出區別，就連當時生徒的唱腔也一律維持女性的高音。寶塚知名作曲家吉田優子

89

曾講過，早期劇團的「男女對唱」曲中，兩位生徒的 key 都一樣高，光用聽的，有時實在難以分辨誰演男角。

不過 revue 出現後，寶塚角色分工就開始有了更深入細緻的變化：在前文中，曾提及寶塚於 revue 出現後，開始在表演中引入性感元素，從兒童導向的御伽歌劇轉型為時尚摩登的 revue 路線。這樣勢必要以吸引成人的題材來創作，因此除了注重感官享受的舞蹈與服裝設計外，男女戀愛戲也絕不可少，而生徒若要演出能打動人心的愛情故事，就得留心男性角色的形象塑造。在《Parisette》中，唱著以戀愛故事為主題的歌曲，頭戴大禮帽、身穿燕尾服的「紳士」角色，一般被認為是寶塚男役的先驅。

此後，隨著白井持續推出法式 revue 作品，戀愛

情節與男役戲份變重，關於男役的評論也日益增加，如「某某扮演的英式紳士非常時髦瀟灑」之類。受此影響，生徒對「男役」的專業意識與舞台自覺逐步提高，開始留心舞台上的燕尾服打扮是否合身，甚至出現剪短髮、裝假睫毛、留鬢角等追求理想男役妝容的手段。在那個短髮女性經常遭遇異樣眼光，有些生徒連剪個頭髮都要先開家庭會議取得同意的年代，這番「為表演犧牲」的行徑可謂相當前衛。

真・男役誕生

至此，寶塚的客群與審美觀產生了關鍵性變化：女性塚飯變多，而且從對娘役美貌的禮讚，轉為對男役修長身材、深情態度與優雅氣質的重視。這從《歌劇》雜誌上對理想男役的描述即可略知一二：「玫瑰色臉頰、花瓣般的嘴唇、深色眼眸，用柔美清澈的低音唱歌，擺出浪漫姿態。」這裡的「低沈嗓音」源於舞台設備的進步：寶塚於一九三四年引入麥克風，讓生徒不用刻意抬高音調，就能把聲音傳到劇場後方。是以男役此時唱歌的聲音雖然還是偏高，但講話的聲音已經可以降下來，能製造較為性感的低沈嗓音，更加深男役的魅力

時尚高雅為特色

　　男役的出頭與其專屬美學的建立，在日後成為寶塚最重要的特色。然而在男役興起的一九三〇年代，如此作法不僅能彌補寶塚演戀愛戲的先天不足，更可有效將自己與其他表演團體區分開來。以前者而言，因為寶塚沒有男演員，所以要盡可能展現男役的優勢，如同白井所說：「必須強調男役的舞台之美，使得觀眾不會因為看不到男演員而不滿，反要讓他們覺得沒有男演員在台上比較好。」

　　此外，男役出現也有助於寶塚做出市場區隔。當時隨著 revue 引進日本，許多表演團體都跟上這股流行，但有時會刻

93

意突顯情色這一面，以性感女體的露出招攬客人，很像之前的淺草歌劇。這也是為何小林一三會強調，不要把寶塚與那些「奇怪的」revue 混為一談。而白井以淡雅甜美的巴黎風格創造出寶塚男役的「舞台之美」，在充滿法式風情的 revue 裡展現男役時髦瀟灑、品味高雅的都市洗練感與中性透明感，加上劇團對清正美原則的堅持，自然足以將寶塚 revue 與那些單純講求女體性魅力的「奇怪 revue」區隔開來。順帶一提，即便是在少女歌劇團輩出，彼此競爭激烈的一九三〇年代，寶塚與當時的SKD（松竹歌劇團）在東京互推劇目對抗，掀起所謂的「revue 合戰」時，從世間的對兩者的評價「高雅的寶塚、大眾的松竹」，就能看出同樣都是擁有男役、以表演 revue 為主

94

的少女歌劇團體，寶塚在形象上硬是高出同儕一籌，顯見白井在寶塚早期 revue 與男役風格發展上的貢獻。

「変態の本格」──寶塚流 Revue

同樣是以西洋文化為主題，並複製先前成功作品的模式，相較於岸田在《Mon Paris》後沒多久便陷入創作泥沼，未能再有大作問世，最後抑鬱以終，白井卻屢獲好評，還能開時代風潮之先。究竟是什麼因素造成了這樣的差別？

根據一些學者的研究，這可能跟兩人在作品中採取的視角有關。

岸田視角：日本西洋涇渭分明

《Mon Paris》是以日本人視角看西洋文化：男主角在外國看什麼都覺得新奇，有時還會因無知而出糗。在這裡，觀眾看到的「外國」是透過主角旁觀所折射出的奇異倒影，可強烈感受到「日本」與「外國」的不同。會有這種視角或許源自岸田自身經歷：他從小接受西式教育，在帝劇歌劇部跟義大利人學習西洋聲樂，一直覺得自己跟西方文化距離甚近；不料去海外受到不少文化衝擊，才發現自己在西方世界根本是個圈外人。因此《Mon Paris》有作者的自嘲在裡面，然而這份自嘲卻不是人人都能讀得出來──畢竟岸田特別的成長經歷實屬少數。

97

在《Mon Paris》中，觀眾看似跟主角去國外玩了一趟，看到不少新鮮有趣的事物；然而根據寶塚研究者袴田麻祐子的說法，透過岸田作品，觀眾反而會更加意識到「西洋」在文化上的異質性與距離感，日本與西洋的差異因而更顯涇渭分明，也加強了「日本是日本，西洋是西洋」的保守觀點。可見《Mon Paris》華美壯麗的舞台裝置與服裝在一開始固然吸睛，但習慣了這種感官饗宴後，不但失去新鮮感，可能還會覺得空虛失落——舞台上的異國世界雖然風情萬種，卻無法引發觀眾內心共鳴。是以岸田對《Mon Paris》成功模式的複製，終因無法超越，而只能黯然收場。

白井視角：成功「內化」的西洋世界

白井與岸田最大的差異，便是白井成功「內化」了西方這個在岸田作品中的「異文化」，使日本觀眾在看白井作品時，對其中的西洋情調不僅沒有疏離感，還覺得非常親切，好像發生在自己日常生活的事一樣，十分容易引發共鳴。以《Parisette》為例，演出開始後舞台上很快就出現巴黎的生活場面，而兩位身為日本年輕紳士的男主角也跟可愛時髦的巴黎女孩談起兩情相悅的戀愛。相較於《Mon Paris》的男主角只是單純旁觀西方生活，跟其中的人事物並無太多交集，《Parisette》的男主角則是一下就融入西洋文化的背景，彷彿毫無隔閡一般。

袴田麻祐子特別指出，與《Mon Paris》相比，白井描繪的「西洋」一點違和感也沒有，觀眾很容易就對此歡喜悅納，覺得自己也跟著「西化」，而這正是白井屬害之處。由於白井在海外考察期間，看過不少由西方人製作、充滿東方主義異國情調的「東洋」作品。他看這些作品時每每有奇異感受，但西方觀眾卻看得很高興，覺得這就是東方應有的樣子，因為其中已內化了西方人的視角。白井從中得到靈感，決定回國後「也要用西洋風格大膽表現東洋精神」，從而打造出寶塚研究者川崎賢子稱為「東方主義逆輸入」的創作方法。簡而言之，就是白井將洋人這套東方主義式的作法「逆向操作」：在以西洋角色、時空與表現風格為主的舞台作品中，深深置入日本人的思

維與情感，形成「洋皮和骨」的藝術品，以便讓觀眾容易接受這種處理過的西方文化。而觀眾之所以覺得跟著「西化」，其實是因為他們與作品的情感結構根本系出同門，在彼此共鳴之際，也連帶吸收了所謂的「洋皮」。以現在眼光來看，這不僅跟日本的「洋食」製作原理有相通之處，亦和寶塚歌劇的「和洋折衷」精神彼此呼應。

開拓寶塚流 revue 之路：「変態の本格」

白井在寶塚初創沒多久便加入演出家的行列，在寶塚待了六十年的時間，完整經歷了寶塚從早期御伽歌劇到 revue 與音樂劇當道的演化歷程。他曾兩度出國考察（1928—30，1936—37），並以自己的舞蹈長才與優異的色彩敏銳度，打造出淡雅甜美、洗練時尚又充滿西洋風情的作品，成為之後寶塚 revue 的主流。

然而筆者認為白井最大的貢獻，套用他自己的話來說，是把寶塚的 revue 變成了「変態の本格」。這裡的「変態」並非與性有關，指的乃是「變種」、「變形」的意思。亦即白井以

一己之力，將源於歐美的「道地」（本格）revue「變成」寶塚獨特的產物。這或許才是他被譽為「revue之王」的原因：以「鐵造」的堅強意志與毅力度過重重難關，持續與時俱進，拓展出寶塚獨特的revue之路。

「服裝」中的歐洲文化

「服裝」與社會秩序

當人類有了社會組織之後，衣服就不只是一種功能性的用品，而被賦予了社會性的意涵。在現代之前，人的身分與角色大抵是透過服裝來呈現的。從考古出土到政府法規都可以看到這現象是不分地域人種的。在歐洲，中古到十六世紀以前，服裝不只承載著思想價值與文化理想，跟「秩序」更是分不開的。因此，要進入「歐洲社會」之前，必須先了解「服裝」與「秩序」的關係。

不過，這個「秩序」，到底又是什麼意思呢？

從中世紀到近代早期，「秩序」這個詞是有特定意義的。這概念指的是「從大宇宙（天體）到小宇宙（人體）之間的一種井然有序的理想狀態」，既然是井然有序，當然就是「各有其位」，個體之間彼此互相對應，上下階層分明，所有的人基於傳統道德，按照自己的身分來生活。這個「秩序」，涵蓋了政治、社會、家庭、性別、經濟、國族各層面，簡單來說，就是個人與社群之間的各種關係。

那麼，如何辨別個人的社會位置以及身分（職業）呢？在那個時代，服飾就是名片，是「社會識別」的物質性表徵。因此，從君王到修士都有可資辨識的服裝，換言之從服飾可以看

到一個人的年齡、職業、社會地位、婚姻狀態，如奧地利作家Hermann Broch所言：「服裝是一種『視覺口語』（verbal tongue）般的表達形式，在此意義上，服裝更接近於音樂或視覺藝術。」由於「秩序」是「看得見的」，因此，如果社會上的人，穿著狀況不合乎「秩序」，那也就等於是說政治治理上出了點問題。因此，近代早期許多政府都會對人民的服裝進行管理，以建立良好的社會秩序。

然而，為了能夠精準呈現這個「秩序」，服裝規範也就變得非常繁瑣，例如女性的裙長便與其年齡有絕對的對應關係。以名劇《伊麗莎白》為例，還在跟弟弟玩的西西公主，穿著及膝的短裙，露出小腿的馬靴、頭髮披散不結髻，這意味著，她

還是「小女孩」。因此，在公共場合中看到一個這樣裝束的女性，就會知道這是個未成年的孩子。而身著及地長裙的海倫公主自然是該去接受新娘教育訓練的適婚少女了。

《凡爾賽玫瑰》瑪麗王后之華服人偶篇

寶塚予人最深刻的印象除了帥氣的男役，就是絢爛的舞台與服裝。經典劇目《凡爾賽玫瑰》可謂這兩種印象的集大成，分別以穿著軍服的「男裝麗人」奧斯卡與身披華服的瑪麗·安東尼（Marie Antoinette）王后為代表。特別是後者華麗多變的宮廷服裝，非但觀眾目不暇給，連演員自己也驚嘆不已。

根據《凡》劇一九七四年首演版飾演瑪麗王后的初風諄回憶，即便平日已習慣歌舞秀中的豪華造型，但瑪麗的劇服竟高

達九件之多。特別是在講那句著名台詞「瑪麗‧安東尼乃法國王后」時，身上穿的是全劇最耀眼的紫色大禮服，質料厚重之餘又搭了一件紫色斗篷，加上假髮的重量，讓她不禁佩服自己「居然可以好好走下台階。」事後證明她的辛苦很值得：視覺效果驚人的《凡》劇帶來大批觀眾，讓受電視普及影響而一度人氣衰落的劇團票房再度興盛，還吸引許多年輕女孩爭相進入劇團。演過《凡》劇一九八九年星組版瑪麗王后的毬藻えり便表示，自己是迷上首演版瑪麗的造型，「想穿穿看她的大圓裙」，才決心投考音校，足見該作在當時風靡的情形。

但瑪麗王后在《凡》劇內的服裝不只是華美而已，背後實則蘊藏不少有意思的歷史細節，在結合舞台設計、道具、台詞、

111

音樂等要素後，製造出富含象徵性的表演。以下就以《凡》劇「菲爾遜與瑪麗・安東尼篇」中瑪麗王后的回憶場景為例，來看寶塚劇服如何與其他戲劇元素巧妙共鳴，呈現出劇情背後的歷史故事。

「新娘人偶」改頭換面

這段劇情位於菲瑪篇的第一幕序幕後兩景，在二○○六年後的演出版本已不復見，然而其中透露的各種訊息，可說是提早為瑪麗王后的一生下了註腳。

戲開場沒多久，時空背景便來到一七七○年四月二十一日

的奧地利美泉宮（Schloss Schönbrunn）：瑪麗亞·特蕾莎女皇（Maria Theresa）對即將遠嫁法國的十四歲小女兒瑪麗悉心叮嚀。打扮得像個漂亮娃娃的瑪麗隨後坐上豪華小女兒瑪手裡抱著人偶，唱著輕快的小曲〈我是夢幻新娘人偶〉（私は夢の花嫁人形）。接著場景跳到一七八八年春天的凡爾賽宮：三十二歲的瑪麗王后與奧地利外交官梅西伯爵（Florimond Claude, Comte de Mercy-Argenteau）閒話家常，回憶出嫁時的情形：

瑪麗：我在繁花似錦的四月離開美泉宮，到萊茵河上沙洲的小型離宮，在那裡把所有從維也納穿來的服飾，包括蕾

絲、緞帶、十字架、戒指甚至內衣，都換成法國製的。

對了，連我唯一一個當成好友的人偶，也在您說過『從今天起你就是法國太子妃』後，就被拿走了呢。

梅西：啊，那個人偶是吧，記得是叫「史蒂芬」（Stefan）。我還留著呢。

瑪麗：您真壞心呢，請還給我吧。

以上情節除了對話中涉及人偶的部分，其餘幾乎都是忠於漫畫原作的呈現，而漫畫作者池田理代子描繪的瑪麗出嫁情景

114

也與史實相距不遠。不過瑪麗的出發地應為奧地利哈布斯堡王朝的冬宮「霍夫堡宮」(Hofburg)，而非作為夏宮的美泉宮。

另外在漫畫中，特蕾莎女皇送行時穿的是深色禮服：這或許暗喻女皇在夫婿法蘭茲一世 (Francis I) 皇帝於一七六五年崩殂後，便以黑色喪服為日常服裝的作法。但到了寶塚版，女王禮服的顏色卻改成金黃色與黑色相間，不僅看起來富麗堂皇，黃色與黑色也是奧地利哈布斯堡家族的代表色。這設計同時兼顧舞台效果與象徵意義，雖然不見得符合史實，卻符合歷史脈絡。

至於「把所有維也納的服飾換成法國製」一事，則是瑪麗出嫁時的真實事件，發生在萊茵河中一座名為「厄普斯島」(Île aux Épis) 的沙洲上。該地點位於今天德國的凱爾鎮 (Kehl)

與法國的史特拉堡（Strasbourg）之間，正好在當時奧地利與法國的交界處。沙洲上臨時蓋了一座木造離宮，作為法國迎接新太子妃的第一站，以及進行交接手續與舉行「更衣儀式」的場所：後者這個波旁王朝的儀式要求嫁入法國王室的外籍新娘，必須進入設立在兩國正中間的交接用離宮，在雙方代表見證下，脫去身上所有的衣物與飾品，再換上法國製的服裝。而原本的服飾—如同劇中所言，包括「蕾絲、緞帶、十字架、戒指甚至內衣」—一樣都不能留，以象徵與母國斷絕所有關聯。經過更衣儀式後的瑪麗，不僅把當時法國服裝象徵的歐洲頂尖時尚一併穿上身，也意味著她經過一番「脫胎換骨」後，正式化身為波旁王朝的理想新娘。

人偶也是時尚使者

從《凡》劇中瑪麗出嫁時的打扮、〈我是夢幻新娘人偶〉一曲的演唱，到更衣儀式的相關回憶與人偶「史蒂芬」話題的出現，透過場景的層層儀式鋪陳，觀眾或許可以感受到「人偶」這個隱喻在寶塚版瑪麗一角身上的重要性：不論面對政治聯姻或自己的命運，許多時候她都像一個穿著錦衣華服、身不由己的精緻人偶，是眾人目光聚焦的對象，也是所有誹謗批評的標靶。

不過人偶在瑪麗的時代除了作為孩童的玩具，還有傳播服裝時尚的功用，亦即所謂的「時尚人偶」（poupée de mode），又稱「潘朵拉」（pandore）。

「時尚人偶」多為木製、石膏製或陶製，其頭髮由亞麻或羊毛製成，臉上還有簡單的彩繪。時尚人偶最早出現於歐洲的紀錄約為十四世紀末，在十七至十八世紀盛行於歐陸與英國，特別是法國這個時尚之國。人偶尺寸最大可達真人大小，作用就如同現在的櫥窗模特兒一樣，用來展示當下最流行的服裝與髮型。由於人偶是立體的，比起平面圖更能清楚顯示服裝的細節，也方便讓人了解衣服實際穿起來的樣子。

由於「時尚人偶」製作成本普遍高昂，又肩負傳播時尚資訊的重要任務，有時還能享有不可思議的高規格待遇。最知名的例子便是一七一二年，處於交戰狀態的英法兩國儘管對彼此的貨運實施嚴格管制，卻給予時尚人偶「不可侵犯的護照」

118

（inviolable passport），甚至派出騎兵隊護送，以確保人偶可以安全抵達指定地點。

根據歷史記載，瑪麗出嫁前的霍夫堡宮中就收藏許多時尚人偶，包括「大潘朵拉」（grande pandore，用來展示正式禮服與晚宴裝）和「小潘朵拉」（petite pandore，用來展示日常休閒服裝）。它們頭頂花俏的髮型，身著巴黎時下最流行的服裝款式，包括晚禮服、小禮服、襯裙、有花邊裝飾的絲綢、用金銀線裝飾的蕾絲等等，花樣繁複多變。瑪麗成為王后後，最受她寵愛的服裝設計師貝爾登（Rose Bertin）也在自己店內擺上一尊真人大小，模樣十分類似瑪麗的時尚人偶，展示最新的服裝與妝髮創作。人們只消看一眼，就能知道瑪麗王后現

在著迷的風格與款式為何。有鑑於時尚人偶與瑪麗的密切關連，許多研究瑪麗的歷史學者也偏愛使用這個譬喻，來形容瑪麗在時裝界的影響或她的悲劇人生。

從服裝到道具，從台詞到舞台設計，《凡》劇菲瑪篇只用了兩個場景，就帶出「人偶」這個譬喻在劇中的象徵意義與重量，手法可謂相當高明。如此統整各類戲劇元素形成的舞台作品，不僅呼應知名德國音樂家華格納提倡的「整體藝術」理念，讓劇作更具整體性與連貫性，也形成獨樹一格的「寶塚流」劇場美學。這或許是《凡爾賽玫瑰》之所以成為寶塚經典，歷久不衰的原因之一吧。

【番外篇】人偶「史蒂芬」的由來

寶塚版《凡爾賽玫瑰》中，人偶「史蒂芬」作為關鍵道具出現在各類重要時刻，幻化成不同的象徵。他的服裝與外型酷似英俊瀟灑的菲爾遜伯爵，是瑪麗王后童年的「唯一好友」；無論是出嫁還是人生最後的時刻，史蒂芬都陪在她身邊。幕落時菲爾遜伯爵大喊「王后」時，手上拿的也是史蒂芬。由於史蒂芬這個設定是寶塚版自創，並非出自漫畫原作，或許會有

人覺得疑惑：為何人偶要取這個名字？跟瑪麗王后又有什麼關係？

其實「史蒂芬」的命名與由來，都是源自某位塚飯的貢獻。該塚飯不是別人，正是作家兼劇評家戶板康二（1915—1993）。

早在《凡爾賽玫瑰》首演前五年（1969），戶板便寫了一齣名為《瑪麗·安東尼》的劇本，在東京新宿的劇場上演。女主角瑪麗王后在劇中曾有如下的台詞：

「從維也納出發前，母親大人曾對我說：一旦渡過萊茵河，你就不是奧地利人了。」

「在萊茵河中的沙洲，我把維也納帶來的東西全部取下，一點也不剩。」

「我穿上法國絲綢做的內衣、法國製的襯裙、在里昂（Lyon，法國南方大城）編織的褲襪，把所有關於維也納的回憶都拋棄在那座沙洲上了。」

「我只留了三樣東西：貓咪魯內、聖母瑪利亞的護身符與名為史蒂芬的男孩人偶。」

當然歷史上瑪麗並沒有留下這三樣東西。至於史蒂芬這個名字則是取自奧地利知名作家史蒂芬·褚威格（Stefan Zweig）。褚威格著有《斷頭王后─瑪麗·安東尼傳》（Marie

123

Antoinette: Bildnis eines mittleren Charakters）一書，以小說筆法描繪瑪麗王后的一生，而戶板在創作時從中獲益頗多。因此他便將史蒂芬這個名字寫進劇本內，當成對褚威格的致敬。

一九七四年《凡爾賽玫瑰》首演，身為狂熱塚飯的戶板自然不會錯過。不過觀劇後他很驚訝地發現：自己作品中只以台詞帶過的男孩人偶，居然在《凡》劇中實體化，而且名字就叫史蒂芬！相當興奮的戶板認為，或許是演出家在創作中多少參考了自己的劇本，抑或自己的演員聊天時，無意中把這構想傳了出去，好像自己當初隨意虛構的想法突然獲得重用的感覺。

更不用說拿著「史蒂芬」人偶演戲的都是美少女，「高興是一

124

定的啊！」滿懷喜悅的戶板到處跟人提起這件事，不久劇團也注意到了，便順勢邀他上《歌劇》雜誌，以《凡》劇為題和初風諄及劇團編舞老師對談，還請他寫了為期一年的《歌劇》專欄。從對談內容中可看出戶板的得意之情。

到了《凡》劇的東京公演，劇團複製了好幾個「史蒂芬」人偶，以抽籤方式贈送給觀眾，樣本則用玻璃櫃裝著，放在劇場大廳。戶板提到，當時他還很高興地遙望少女觀眾們為了要抽到人偶，在玻璃櫃前用鉛筆寫聯絡資料的樣子。抵達目的地後，「在擺滿接到邀請，要去某家高級餐廳用餐。一日他突然洛可風格家具的房間裡，我看到飾演瑪麗王后的初風諄；她親手送給我特製的『史蒂芬』人偶。我覺得人生再也沒有遺憾

125

了。」以飯的角度來看，這真是夢寐以求的尊榮待遇啊！

戶板過世後，《凡》劇演出家植田紳爾曾提到，關於人偶的設定，他原本想援用的是法國波旁王朝創建者亨利四世（Henri IV）之母讓娜‧達爾布雷（Jeanne d'Albret）的小故事。但讀了戶板的《瑪麗‧安東尼》後，覺得「史蒂芬」這名字也不錯，便與達爾布雷的故事結合，創造出「史蒂芬」人偶。他一開始並不曉得「史蒂芬」真正的由來，所以知道真相後覺得很不好意思。然而戶板非但不以為意，還跟他說：「我很高興能對自己喜愛的寶塚有所貢獻，覺得自己好像也變成《凡》劇的幕後工作者了呢。」對戶板而言，這種有如從飯躍升為劇團一分子的心情，或許才是最珍貴的吧。

《凡爾賽玫瑰》瑪麗王后之最後身影

瑪麗‧安東尼在人生大部分的歲月裡，都活得像是個精緻的華服人偶。不過隨著革命到來，她曾擁有的繁華逐漸被剝奪殆盡，最後幾乎是以一無所有的姿態走向斷頭台。這番演變在《凡爾賽玫瑰》中不僅透過服裝設計展現出來，在描繪瑪麗最後的身影時，還利用漫畫原版沒有的情節與精心安排的動作，達到全劇最高潮，也塑造出為人津津樂道的寶塚名場面：從牢

獄到斷頭台的瑪麗王后。以下便藉由歷史與《凡》劇的回顧，一窺寶塚在舞台創作上的巧思。

從黑到白：歷史上瑪麗的最後時光

若要用顏色來形容瑪麗人生的最後階段，大概就是「黑」與「白」這兩種顏色了。一七九三年一月二十一日路易十六遭到斬首後，瑪麗便穿上黑色服裝為丈夫服喪，成為眾人口中的「卡佩寡婦」（veuve Capet，卡佩是法國王室祖先的姓氏）。

同年八月瑪麗被移監到巴黎古監獄（Conciergerie）時，該套喪服就是她唯一的正式服裝。不過法國共和派的官員並不允許

瑪麗以喪服之姿登上斷頭台，這身黑服也因經常穿著而磨損甚鉅——這意味著行刑日她勢必要找別的衣服來穿。

所幸移監後不久，瑪麗曾寫信給女兒與小姑伊莉莎白夫人（Madame Elisabeth），請對方設法寄點東西過來，因此收到包括一件白色晨間便服在內的少許衣物。輪到自己的死期（一七九三年十月十六日）當天，別無選擇的瑪麗便換上這件白色便服步向刑場。不過除了服裝外，她的頭髮與膚色也是慘白無比：前者在一七九一年六月下旬皇室成員從巴黎逃亡失敗後，就從原本的金色迅速轉白；後者則源於她在路易死後持續的大量失血（知名瑪麗傳記作者 Antonia Fraser 推斷可能是子宮相關病變），以及因牢獄惡劣環境而漸趨衰弱的健康。如

此幾近全白的身影透過畫作與文字記錄下來後，遂成為她最廣為人知的臨終形象。

從歷史到舞台：虛構不存在的戀愛戲

由黑與白組成的瑪麗最後人生階段，在《凡爾賽玫瑰》漫畫原作裡也有相當忠於史實的呈現，但寶塚版的瑪麗最終形象卻定調為白色。如此棄「黑」保「白」的選擇不難理解：考量到演出時間限制與劇末應有的高潮，瑪麗在第二幕時直至倒數第二場才亮相，而且一登場就已是刑前最後時刻。間以從路易過世到瑪麗受死前，無論漫畫或歷史都沒有發生足以納入劇情

的重大事件，黑色喪服自然就沒有出現的必要。況且瑪麗在繁華落盡後直接以一身樸素白衣出場，在視覺上毋寧更具衝擊感。

基於「戲劇性」在寶塚舞台的不可或缺，《凡》劇在決定瑪麗服裝的色調外，編劇上做了不少取捨，並加入自創的成分。由於瑪麗王后與瑞典伯爵菲爾遜的戀情是《凡》劇重點之一，因此在瑪麗人生的最後時刻也置入不少與菲爾遜相關的情節。以「牢獄」一景為例，嚴格說來當中唯一與漫畫及史實有關的，大概只有羅莎莉侍奉瑪麗喝湯的片段而已，其他情節都是為了製造菲瑪戀情最後的高潮所設立。舉例來說，漫畫中菲爾遜最後一次見到瑪麗的時間，約為一七九一年年底至一七九二年年初：當時他向路易十六提議新的逃亡計畫，但遭到婉拒，而這

131

也符合多數關於菲瑪二人最後見面的歷史紀錄。不過寶塚版為了加重兩人的戀愛戲，特別安排菲爾遜連夜駕馬狂奔到巴黎古監獄救人，完成「男女主角在劇末一定要出場」的寶塚戀愛公式。

再者，漫畫中到巴黎古監獄探望瑪麗並建議她逃亡的，只有奧斯卡之父傑爾吉將軍。這點雖然是池田理代子的虛構，也是奠基於一部分的史實：傑爾吉將軍背後的歷史人物原型是法國保皇黨軍人 François Augustin Regnier de Jarjayes。根據歷史記載，該人確實有策畫過拯救瑪麗王后出獄的計畫，但最終未果。可是到了寶塚版，傑爾吉被換成菲爾遜，還多加一位奧地利外交官梅西伯爵。梅西伯爵的出場比較功能性，主要

是為了歸還「史蒂芬」人偶，實現他在第一幕對瑪麗的承諾，也讓人偶完成其作為「關鍵道具」的意義：從瑪麗幼年的「唯一好友」轉化為菲瑪愛情的信物。

從長到短：頭髮也有玄機

儘管劇團為了符合寶塚美學，會在劇情中添加虛構成分，但細節呈現上還是可以看出對歷史的重視。例如「牢獄」場景的開頭，可以看到身穿白衣的瑪麗緩緩梳著長髮，但到了登上斷頭台時，她卻變為一頭短髮。如此轉變看似突然，事實上亦有其歷史根據：當時犯人的長髮在斬首前會被剪掉，以免妨礙

133

執刑，而這點在漫畫中也有被描繪出來。

不過《凡》劇瑪麗的最後造型並非一開始就有如此轉變。首演版的初風諄在登上斷頭台時還是一頭長髮，但到了平成初期的再演時，卻出現兩種情況：一九八九年的星組版菲瑪篇牢獄場景中，飾演瑪麗的毬藻えり先把短髮的假髮戴在長髮底下，到斷頭台再露出短髮。一九九○年花組的菲爾遜篇中，飾演瑪麗王后的ひびき美都從牢獄到斷頭台則是一路長髮到尾。有評論者發現了兩者差異，對比後認為毬藻的詮釋可能更符合史實。或許因為這個緣故，後來《凡》劇的再演版中，飾演瑪麗的娘役都會戴上長短兩頂假髮。

至於瑪麗在牢獄的出場是以梳頭開始，可能也是幾經考量

後的設計：瑪麗被移監到法國古監獄後，共和派對她的看管日趨嚴格，連前來服侍的羅莎莉都因為過於同情她而遭懷疑，被取消了梳頭的服務，瑪麗只得自己來。瑪麗原本就已白了頭髮，加上持續出血可能讓她因缺乏鐵質導致掉髮，是以讓瑪麗在人生最後一刻選擇以梳頭的方式打理自己，也是合情合理。在這場景中，瑪麗假髮的顏色在燈光下看起來是偏白的淡金色，搭配一身白衣與蒼白的舞台妝，更能突顯瑪麗人生最後的「白」之形象。

一舉手一投足，精心打造斷頭台場景

《凡》劇中瑪麗登上斷頭台的場景，在動作細節上也有一番講究。一九七四年首演版中，負責演技指導者是家喻戶曉的時代劇電影大明星與知名歌舞伎女形—長谷川一夫。長谷川不僅是出名的美男子，更是一位擅長演戲、熱衷研究的表演藝術專家。他曾對生徒說：「要感動觀眾的心，演技是關鍵。」為了讓演員表現出媲美漫畫的美形姿態，他以自身豐富的演出經驗細細調整每個動作，讓演員舉手投足充滿美感，也為《凡》劇打造出不少經典場面。

飾演《凡》劇首演版奧斯卡的榛名由梨曾回憶道，在排練

奧斯卡首度見到瑪麗王后的場景時，她本來打算一出場就直接往舞台中央走，但這作法卻被長谷川認為「不夠顯眼」：他要榛名出場時走到從側台算起約為三分之一處，亦即歌舞伎稱為「黃金位置」的地方，再站定不動。這樣一來不管觀眾坐在哪邊，都會自然把視線集中在這一點。又像是為了表現漫畫中人物的「星星眼」，長谷川要榛名在望向觀眾時，目光需從二樓觀眾席階梯的扶手往下落到一樓觀眾席座位「い—26」的位置，如此舞台燈光就會在演員眼睛上映照出星形倒影，看起來光彩動人。事後很多觀眾都表示他們真的看到了「星星眼」，足見長谷川的指導確有其高明之處。

至於瑪麗上斷頭台的特殊姿態，也是長谷川要求下的產物。

初風本來要直接走向斷頭台的台階，但長谷川要她先面向觀眾席，提起裙擺倒退上兩個台階，深情看著菲爾遜，傳達對人世最後的一絲迷戀後，再放掉裙襬，轉頭緩緩登上台階，一步步堅定走向斷頭台，展現身為法國王后的驕傲。這裡長谷川運用的是歌舞伎塑造角色之「形」的概念，亦即運用一套程式化動作表現角色的情緒與心理轉折。而如此細緻的動作設計配上幕後合唱與菲爾遜的大聲呼喚，也成功把戲推向最後的高潮。

平成後的再演版中，多數瑪麗都是遵循這種「退兩步再回頭」的方法，也有人省略後退的動作，直接轉身就走（例如一九八九年星組版毬藻與二〇〇一年宙組版的花總まり）。有的塚飯認為這表現出瑪麗從容赴死的決心，但或許也跟舞台走

位的變動有關：首版裡瑪麗登上斷頭台時是站在大階段中央，菲爾遜在右下舞台，形成對角線構圖；但在平成版裡，菲爾遜一開始就已站到下舞台的正中央，與瑪麗所在位置形成一直線，讓瑪麗看起來比較像遠方的背景。兩種處理方式各有千秋，卻可能多少影響演員在動作上的選擇。由此可看出寶塚的表演雖然與歌舞伎一樣重視「形」的塑造，但程式化的動作設計在付諸實行時仍有適度變通的可能，以保持演出的活性與舞台的新鮮感。

《凡爾賽玫瑰》首演版之所以成功，擔任演技指導的長谷川一夫（1908－1984）功不可沒，不僅將漫畫的唯美畫面成功立體化，還是促成這部名劇誕生的推手。當劇團向長谷川提出合作要求時，身為塚飯的長谷川不僅一口答應，還表示寶塚對自己有恩，現在是時候回報了。為何會這麼說呢？這得從他的人生開始講起。

長谷川一夫生於京都，幼年常去叔父經營的歌舞伎劇場看

戲。五歲時偶然得到機會，代替因感冒無法上台的童星登台表演，馬上成為話題，隔年便被歌舞伎演員收為弟子，開始學習歌舞伎。他的女形演出相當有人氣，其美貌也頗受矚目。

十九歲時，長谷川進入松竹擔任電影演員，以武打片《稚兒的劍法》（稚児の劍法）出道，一炮而紅。當時松竹把長谷川視為時代劇電影備受期待的新人明星，不惜砸重金在他身上宣傳，讓他成為廣受女性歡迎的美形偶像。日語中「盲粉」一詞（ミーハー，形容品味低俗、盲目追逐時下流行風潮或明星者）的發明，就是用來形容瘋狂迷戀長谷川的年輕女性。據說長谷川的女性粉絲連看電影時都會情不自禁向銀幕大喊：「長──桑──！」「我在這裡啊！長桑！」，讓與他共演的女演員嫉妒

141

不已，甚至寄恐嚇信給他。

歌舞伎的女形訓練，讓長谷川的武打戲與其他演員相比格外不同。他擁有堅實的舞蹈基礎，能塑造華麗多變的打鬥場面，而「含情脈脈的眼睛略朝上看，嘴角掛著微笑，讓武打戲也變得婀娜多姿」，充滿魅力的目光被譽為「一眼值千金」（眼千両）。事實上長谷川的眼神表現是有口皆碑，舉凡如何站在燈光下最有利的位置、臉的角度要如何擺才能對準觀眾視線等技巧，他都能善加掌握，而這樣的優勢也成為他日後人生轉變的關鍵。

到了一九三〇年代後期，小林一三創立的東寶電影集合時下最新設備與充滿魅力的企畫，引起長谷川的注意。他曾經建

142

議松竹效法東寶採購新的攝影機器，卻沒有被採納。一九三七年，長谷川在東寶的強力挖角下，決定跳槽到東寶，沒想到這個舉動大大激怒了松竹，媒體也強力譴責他為「忘恩負義之徒」。同年年底，長谷川在前去拍片的途中遭到暴徒砍傷，在左臉畫出一道長約十二公分，深及骨膜的傷口。這個事件震驚社會，大家紛紛擔心：靠臉吃飯的電影演員一旦臉受傷了，戲還演得下去嗎？

或許是要給自己一個教訓，癒後的長谷川並沒有特意整形，更不鼓勵眾人進一步探究事件背後的原因（當時大多認為是松竹在背後教唆所致）。「再怎麼調查，我的臉也不可能恢復成原來的模樣了，而且許多業界的黑暗面也可能因此曝光，會對

143

日本電影造成很大的傷害。還是算了吧。」他自嘲說：「因為發生這件事，明星們日後逐漸可以自由跳槽，原本罵我的聲音也都突然消失了。大概是覺得臉被砍傷、再也無法翻身的演員也有其可憐之處吧。」

但長谷川並沒有被擊倒，當時東寶的經營者小林一三也沒有放棄他。隔年（1938）他就再度以《藤十郎之戀》（藤十郎の恋）一片於銀幕上復出，在小林提拔下擔任主角。他以獨特化妝手法遮掩臉上的傷疤，利用眼神表現等種種技巧，再度變身時代劇美男子。該片的成功讓他重新恢復國民偶像的地位，得以從二次世界大戰前一路演到戰後，累積高達三百多部的電影作品。這次的東山再起讓他對小林滿懷感激，以致於後來劇

團找他來擔任演技指導時，他當下便義不容辭地答應了。

劇團會找長谷川指導演技並非只為借助他的名氣，更看重他的戲劇實力。除了上述提到他在電影所用到的眼神技巧外，長谷川在投身電影界後仍會參與歌舞伎演出。只是當時歌舞伎演員覺得電影不登大雅之堂，連帶瞧不起電影演員，長谷川因此飽受歌舞伎同行嘲弄，還曾被前輩叱罵「去演電影這種下作的東西就別回來了」。但他努力保持與歌舞伎界的聯繫，並潛心於演技的研究。長谷川很早就提醒自己，電影上的美男子也會有老的一天：「我從年輕時就開始想，五十五歲時要從電影界退休。臉皮發皺的歐吉桑出現在鏡頭前很怪吧。我是專門演帥哥的，臉都鬆了還去演帥哥，想到就討厭。」二戰後他的演

145

戲重心逐漸轉向舞台，不斷開拓新的境界，也在舞台表演上建立了成功的名聲。

雖然長谷川與寶塚的合作是以《凡》劇最為著名，但《凡》劇並非長谷川參與的第一個寶塚作品。一九七〇年代，寶塚為了求新求變，讓演出風格更為現代化，開始聘用外部專門人士擔任演出家；而長谷川與寶塚的合作始於一九七一年與植田紳爾共同執導星組公演《我的愛在山的那一邊》（我が愛は山の彼方に）。獲得不錯的票房與評價後，劇團希望能繼續合作，長谷川則表示自己想執導西洋背景的舞台作品，並指名要與植田一起進行。植田在選題材時看上了《凡爾賽玫瑰》，覺得可以改編，便詢問長谷川的意見。長谷川一開始覺得不妥：「這

是關於王后婚外情的故事呢。在講究清正美的寶塚上演，我看不行吧。」但植田極力說服長谷川，強調可以把故事改成寶塚風格的劇本，終於讓長谷川點頭答應。至於劇團高層原本也拒絕拿漫畫當改編題材，但因為長谷川已經同意，最後還是決定上演。

由於長谷川是歌舞伎出身，擅長運用程式化動作塑造戲劇語言，而且男角女角都能演。拍電影時對眼神表現著力甚深，又因為臉上受過傷，他很清楚要如何在舞台上秀出自己最好看的一面，對表演身形也十分講究。這樣的人來指導生徒，真是再合適也不過了。而長谷川為了向寶塚「報恩」，更是卯足全力，每個動作都親自示範給生徒看，再逐一修飾，絕不馬虎。

除了前述的「黃金位置」、「星星眼」與「斷頭台倒退步」這些訣竅外，《凡》劇一九七五年花組版中，奧斯卡與安德烈的戀愛名場景「今宵一夜」也出自他的設計。

當時長谷川要飾演安德烈的榛名由梨左膝跪地，飾演奧斯卡的安奈淳則把頭枕在對方右膝上，自己的雙腿橫向一旁，暗示奧斯卡在安德烈面前放下男裝束縛，由「男」轉「女」，恢復女兒身的嬌柔。與安德烈接吻時，奧斯卡也必須反轉身體，以便呈現優雅的角度。這動作讓安奈淳覺得相當困難，從頭到尾都必須跪著的榛名由梨，雙腿更是疼痛不已。不過長谷川告訴她：「痛也得忍耐！」規定安德烈的跪姿需要持續整整兩分鐘，排練期間還會拿碼錶來計時。長谷川認為演員在演戀愛場

148

景時，「要辛苦一點，觀眾看起來才覺得漂亮」，因此發展出很多彎折身體的動作。這對演員來說極不自然也不舒服，但舞台效果很好，頗能吸引觀眾目光。《凡》劇昭和版的所有演出細節都是出自長谷川的精心打造，不僅引發後續的風潮，更為劇團打下穩定的票房基礎，看來長谷川的報恩對劇團真是貢獻甚鉅啊。

服裝與國族意識

　　服飾的社會識別功能當中，也包含了國族的區隔。近代早期的「國族」觀念，區分標準除了血統或種族上的定義之外，還包含了文化性質。亦即這群人還必須分享共同的語言、宗教、生活方式。而服飾在國族的定義中扮演了非常重要的角色，是國族認同的重要工具。也因此，奧地利的瑪麗・安東尼要嫁到法國當王后，在進入法國之前，會有個「更衣儀式」，換掉她身上所有的奧地利衣飾（見〈《凡爾賽玫瑰》之華服人偶〉），

當然，在此脈絡下就不難了解《伊麗莎白》中，為什麼奧皇夫婦首次前往匈牙利時，西西皇后身上的那套匈牙利國旗色禮服具有這麼強大的威力。

就歷史事實來說，西西去加冕典禮時穿的那件禮服，設計上的確是參考匈牙利傳統服飾的元素來做發想的，不過，因為文化及時代的隔閡，現代又非東歐的觀眾應該是看不出來該套禮服與匈牙利傳統風格之間的關聯性，因此，寶塚的演出家在此脈絡下，透過皇帝夫婦首度前往匈牙利的場景，直白地演繹了「服裝」這個語彙，把話說得更清楚。我們知道真實的西西不但匈牙利語流利，也真心熱愛匈牙利的文化，但是「認同」要如何表現在公開場合上呢？這件匈牙利國旗色的禮服說的就

是「熱愛匈牙利文化、認同匈牙利」。用一件衣服比說上千言萬語更簡潔清晰。

在那個時代，人們對待服裝的態度還是嚴肅的，特別是「秩序」的上層。因此，也就不存在「皇后為了鞏固政權而穿匈牙利服裝做做樣子」的這種懷疑。由於「你是什麼，就要穿什麼」的邏輯，反之，當然「你穿什麼，你就是什麼」。因此，這一件衣服的服裝語言，其實就是一個很清楚的表態：「我也是匈牙利人。」這當然能夠馬上收服民心。

法國大革命之後，服裝又成為意識形態與政權支持的「語言」，支持共和國或革命的人會在服裝或配件上使用三色標誌，保王派則以拒絕來表達立場，這個三色符碼在以法國大革命為

背景的劇中都可以見到（如《1789》、望海風斗主演的《光照之路──革命家馬克西米連・羅伯斯比──》或《凡爾賽玫瑰》等）。而拿破崙毀共和改帝制後，為了呈現與波旁王權的斷裂以及其帝國統治政體的合法性，因此，他選擇歐洲傳統上的法源基礎──羅馬帝國──為其統治正當性之根源，除推崇羅馬精神外，自然在服裝上也需要因之對應。故而拿破崙第一帝國時代的古典主義風格服裝就成為十九世紀歐洲服裝史中最易辨視的篇章（可複習柚希礼音主演的《不眠的男人・拿破崙──愛與榮光的生涯──》。

直至今日，利用服裝來表達認同（或國族）的辨識法，仍然常見於現代生活當中。

153

寶塚的西洋物戲劇中，常會看一些屬於基督教文化的背景道具。一般來說，這些物件多半是天主教的。主要原因之一是，寶塚有許多以法國為背景的戲劇，而法國是歐洲非常重要的天主教國家。此外，基督新教在宗教改革時，因為對教義及信理的主張不同，因此相當反對傳統的視覺神學，隨著各自的發展及演變，除了英國聖公會外，多數的基督新教在視覺相關事物上都主張簡單素淨，因此就舞台效果來說，的確也不是個好選

擇。因此，我們常看到的宗教性符號，可以說幾乎都是屬於羅馬天主教會的標記。

天主教會的標記反映的是天主教信仰核心的體現，亦即所謂的彌撒（拉丁文 Missa 的譯音。原意是感恩，現稱為「感恩禮儀」或「逾越聖祭」），藉此禮儀，神與人同在，並賜予人聖寵與神恩。一般而言，不管是哪種的基督教會，其敬拜核心都是以基督所制定的方式在進行。由於教會的整個禮儀生活都是為了光榮天主，聖化人類。因此，千年來發展出非常細膩的禮儀形式。從程序、音樂、聖器、空間到主祭輔祭者的服裝，都有明確規範。教士在主持彌撒時，則有禮儀專用的祭衣，不可穿著常服來主持禮儀。

彌撒，在《天草四郎》與《伊麗莎白》中都可以看到。彌撒分大禮與簡禮，大禮彌撒主要在大瞻禮及重大教務活動時舉行，儀式比較隆重，再者，由主教主祭的大禮彌撒比司鐸的更為隆重，除人員眾多外（執事、輔祭、司香者、襄禮司鐸、執冠、執杖等），主教舉行大禮彌撒時，會頭戴「高冠」，手執「權杖」，右手無名指戴「權戒」。這種場景，見於《伊麗莎白》劇中的婚禮以及加冕禮。無庸置疑的，這種重要的神聖場合必然是由大主教親自主持。

在皇帝與西西的結婚典禮上，可以看到大主教身著刺繡精細的金色祭披（chasuble），頭戴象徵其尊貴地位的主教禮冠（mitra），莊嚴地執行婚姻聖事。婚姻聖事是構成「神定婚姻」

的要件。按天主教教義，神定的婚姻不只是由一男一女組成，一男一女去政府登記結婚是不算數的，必須經過婚約聖化他們的婚約，也就是說兩人必須到教堂，由神父施行這個聖事禮儀，這樣才是所謂的「神聖婚姻」。「神聖」不是形容詞，是指經過耶穌的祝福與聖化。沒有經過這個程序的婚姻都不能算是神聖婚姻。另一場，則是匈牙利國王與王后的加冕典禮。

在基督教王權時代，神職是這場「權力交託」的見證人。因此，在加冕儀式當中，大主教一樣身披閃著耀目金光的華麗祭衣，頭戴禮冠。

從這些服儀上，可以看到人的地位如何透過服裝呈現。主教禮冠外型略呈三角形，頭頂有開口，後垂掛兩條垂帶的高冠。

只有教皇（宗）、樞機主教、主教才有配戴的權利。這種主教冠，大約在十二世紀中後期出現，此後雖在高寬弧度等細節上有細微改變，但是，自此，主教在執行大禮彌撒時所使用的高冠就是這樣的外型，至今在羅馬天主教會仍然可見。

至於祭披，則負責主祭的神職人員都可以使用，常見的主要有兩種款式，《伊麗莎白》劇中採用的是哥德式，即一件大圓衣，因此雙臂遮在裡面，外觀古雅大方，背部胸前通常會繡著十字聖號或其它象徵祭獻的標記。當然，祭披也會隨著禮儀節期或聖事類型而更換其代表顏色。其中，金色是比較特別的顏色，既可以代替白、紅、綠等色，也可在大瞻禮上使用，因為金色是神的顏色（見〈視覺神學之顏色會說話〉）。

一般來說，天主教與東正教的禮儀服飾傳統以展現極致工藝的瑰麗雕琢感，以便能精確地傳達出神聖的宗教意涵及莊重的藝術形式。但是宗教改革後，多數的基督新教對於天主教的華麗祭衣（意圖讓會眾聯想到神的榮美與威嚴）持反對立場，在英國的祭衣之爭時，新教神學家認為這是「欺瞞眼睛」的干擾，會讓人無法關注到真正重要的事：領受神。換句話說，「堅持穿什麼跟堅持不穿什麼」，在數百年前，是一件重要到可以為此下獄的大事。

至於在《天草四郎》裡，因為教會建在庶民之中，加上政治鎮壓，一切從簡，就沒有辦法這麼講究了。

159

視覺神學之顏色會說話

在傳統的基督宗教文化中，顏色不只是顏色，更蘊含了深層的屬靈意義。雖然基督教在十六世紀起，分裂為所謂的「新」（基督教）「舊」（天主教）之後，有部分新教的確不再特別強調顏色，但是，根源於歐洲的基督宗教系統，大多仍然可在其崇拜禮儀上，見到特定時間使用特定顏色的宗教文化。

即使世俗化後，教會淡出人的生活，但是，根植於這樣的思維習慣下，歐洲早發展出顏色象徵學來，顏色早已經成為一

160

種可以表達特定宗教議題的「語言」。因此，除非是以現代手法來表現的戲劇，否則，只要是跟基督宗教相關的歷史劇，大抵都會依循教會傳統概念的顏色使用原則，一方面是反映時代真實，另一方面也避免造成觀眾的混淆，徒增對話的困難。

教會依照耶穌基督的生命事蹟（降生、工作、受難、復活、復臨等等），把一年分成幾個節期，這就是所謂的禮儀年（Liturgical Year），即所謂的神聖時間。敬拜時，教會環境的裝飾跟聖職的祭衣也會按着節期而更換使用的顏色（如大齋期用紫色等等）。教會環境裝飾中的顏色或花藝並不是為了美感裝飾之用，而是為了提醒人去感知神聖時間以及特別的信仰奧蹟。傳統基督教以看得見的方式來展現「道成肉身」的信

仰，透過耳聽、口品、眼觀來讚頌神聖奧蹟：鼓勵會眾全人參與（active participation），透過營造一種渴望與至聖者溝通的氣氛，提供人敬拜的指引與靈感，讓人能夠完全被神吸引（God-attractiveness），以達到高度意識到神（God-consciousness）的本質與作為。

一般來說，教會常用的顏色大概有白色、紫色、藍色、綠色、金色、銀色以及紅色。這些大抵都是指涉神或神聖的顏色，至於教士們常常採用的黑色，則主要是象徵虔誠、戒律以及謙卑等概念。

例如原本是德語劇的《伊麗莎白》便是透過顏色符碼內蘊的「視覺神學」來傳達特定宗教意涵，利用歐洲傳統文化的「黑

色死神」與「白色救主」來具體化「死」這個複雜的概念。按教會傳統，白色象徵復活、潔淨、喜樂，因此白色的死神也就象徵著靈魂新生（參考《寶塚與歐洲最美的皇后》）。

《天草四郎》中的紅色與金色

除了「白色」之外，「紅色」與「金色」因其意義上的強烈，常常出現在基督宗教劇中。例如二〇一八年花組演出的《MESSIAH（メサイア）——異聞・天草四郎——》，演出家利用服裝來營造對話空間，讓平鋪直敘的故事有了宗教性的深度。

在這齣劇當中，「紅色」四郎以及劇末的「金色」四郎與流雨，

就是非常成功的運用。

明日海所飾演的天草四郎，其服裝顏色的主視覺是紅色系。

紅色在基督宗教中是非常重要的顏色。因為在色彩象徵系統中，「紅色」代表耶穌基督的寶血，指涉「救贖（redemption）」、「犧牲（sacrifice）」、「救恩（salvation）」等屬靈意義。

而這又是基督宗教的核心教義。按照基督教的理論，唯有通過基督的寶血，人才能從罪中得救，因此，紅色連結著「耶穌受難（Passion）」的意涵，而在羅馬天主教的傳統上，也常被用作代表殉道者的顏色。因此，「紅色」的天草四郎，也就預告著觀者，這將是一個如「基督受難（Passion）」的事件。

透過紅色的神學概念，這個角色頓時就鮮明了起來。「紅

色」不只呈現這個角色被賦予的宗教性想像，也暗示其命運：由於基督教認為耶穌基督就是彌賽亞，因此，這位被教友社群所追隨的「彌賽亞」，他的未來也將如耶穌基督。就宗教邏輯來說，效法基督的結果正是「受難」，這也幾乎是每一位耶穌門徒走過的路，因此，紅色是殉道者的顏色。當然，四郎，這一位島原天草地區人民的「彌賽亞」也沒有復活。

那麼，他們到底有沒有跟之前的宗徒一樣，最後到達主那邊去了呢？他們是不是已經擺脫了痛苦、悲傷、嘆息、眼淚，在「paraíso（樂園）」歡唱，無憂如天使？按照基督宗教的邏輯，應該是的。因為耶穌告訴門徒：「我若去為你們預備了地方，就必再來接你們到我那裡去，我在哪裡，叫你們也在那

裡。』而『天草四郎』最後一幕，身著「金色」的天草與流雨呈現的正是典型基督宗教劇的結尾：殉難者上天堂。

為什麼是金色呢？在基督宗教的顏色象徵系統中，金色被視為神的屬性與榮耀，既代表著神聖光輝、也是智慧與不朽的符號，象徵神的德能。在《伊麗莎白》劇中，婚禮及加冕禮上，都可以看到身著金色祭衣的大主教。因為金色是神的顏色。

此外，金色也象徵彌賽亞跟君王。因為祂是一切的主，一切的王，因此金色也就被賦予了王權及君主的意涵，在君權神授時代，常被世俗君王借用以為其權威的法源基礎，例如在《凡爾賽玫瑰》中可以看到，皇家侍衛隊的服裝上，都有金色纓穗裝飾，這也是一種視覺王權學，因為國王的權威是看不到的，

因此用顏色來呈現，而穿制服的人當然是「王權結構的一分子」，因此透過制服與顏色，「王之威儀」才能彰顯，而人民才能「看見」。

金色同時也被用來代表天國光明以及得勝，因此是讚美的、喜樂的。於是，我們看到，在光的照耀下，四郎與流雨身上的金色服裝不只象徵神的榮耀也彰顯著最終得勝。一如耶穌曾告訴他的門徒：「若有人要跟從我，就當捨己，背起他的十字架來從我。因為，凡要救自己生命的，必喪掉生命的，凡為我喪掉生命的，必得著生命。」而「若有人服事我，我父必尊重他」。事實上，耶穌已經指出了一條服事祂的途徑，那就是如祂一般，落在地裡死了而結出許多籽粒來。

167

於是，他們曾受的苦難最後化成了讚頌。金色暗示著他們身處的所在，那兒被叫做 paraíso，只有經過十字架才能進入榮耀。

寶塚歌劇之追本溯源

什麼是「歌劇」？

綜觀劇團的更名過程，從一開始的「寶塚少女歌劇養成會」、「寶塚少女歌劇團」到現在的正式名稱「寶塚歌劇」，以及寶塚音樂學校創立時的名稱「寶塚音樂歌劇學校」都少不了「歌劇」兩字，而劇團的官方雜誌之一甚至就直接以《歌劇》一詞為名。不免讓人好奇：為何集歌、舞、劇、秀等表演特徵於一身的寶塚歌劇團，長期以來都堅持以「歌劇」作為自己名字的一部分呢？究竟寶塚的「歌劇」與華語語境中所認知的「歌

劇」（opera）有何不同，兩者又有什麼樣的關聯？

首先來看日語辭典《大辭林》對「歌劇」一詞的定義：

（一）意同「opera」。

（二）以歌唱跟舞蹈為中心，依循一定的結構所演出的舞台劇，亦稱為歌舞劇。

乍看之下，「寶塚歌劇」的命名似乎與第二個定義較為相關，但若檢視劇團早期發展歷史則會發現：或許第一個定義才是影響寶塚命名的關鍵。然而一般提到「歌劇」（opera）一詞，第一印象通常是穿著華服的歌手用美聲唱法（bel canto）演唱的情景，而「歌劇」與「音樂劇」（musical）的差別也經常遭到混淆。基於「名正」而後才能「言順」的原則，就先來了

解一下什麼是歌劇吧。

重視歌唱勝於一切的表演藝術

「歌劇」（opera）一詞源於拉丁語的「opus」的複數形，意思是「作品」。其實類似這種融合音樂、歌詞、舞蹈與戲劇的表演藝術形式，早在距今兩千五百多年前的古希臘劇場就已出現。但歌劇的特點，在於聲音與樂曲的表現重於一切—亦即舞台、燈光、服裝、伴奏乃至腳本等其他戲劇元素，都只為「歌唱」一事服務。而且歌劇很多時候是「從頭唱到尾」，連敘事與對話都用「唱」的，以音樂推動劇情，並使用受過古典聲樂

訓練的歌手作為主演者。與融合歌、舞、戲劇於一身，以歌舞達成戲劇需求的音樂劇相比，對「歌唱」技藝的特別重視，或許就是歌劇與音樂劇最大的不同了。

最早的歌劇作品可追溯到西元一五九七年左右，由義大利作曲家兼歌手雅各布‧佩里（Jacopo Peri）所寫的《達芙妮》（Dafne，曲譜現已亡佚），而後世公認第一部結構完整，至今仍頻繁上演的歌劇，當屬義大利作曲家蒙台威爾第（Claudio Monteverdi）的《奧菲歐》（L'Orfeo，1607）。該作具備了日後歌劇的基本要素，例如記載劇情與歌詞之腳本（libretto）、序曲（prologue）、敘事用的宣敘調（recitative）、抒發角色心情的詠嘆調（aria）等。雖然以上

這些特色並非他的獨創，但他卻是第一個將其結合的先驅，並以此發展出形式成熟的作品。

義大利歌劇成為主流

蒙台威爾第之後，歌劇逐漸由宮廷普及至民間，在義大利發展出故事以神話英雄為主，舞台藝術華麗，且多由閹人歌手（castrato，在青春期之前進行去勢手術，以便兼顧清澈高音與寬廣音域的男歌手）演唱主角，展現高音炫技的「正歌劇」（opera seria）。一直到十八世紀末，正歌劇都以義大利歌劇主流之姿盛行歐洲各地，也使義大利語成為歌劇首要的創作語

言。爾後，透過控制呼吸的靈活技巧、講究義大利語發音與製造優美和諧的音色，於十九世紀達到高峰，成為當時義大利歌劇的主要風格。

另外由於社會風氣轉變，改由依照歌手原本性別與音域高低來分配角色，閹人歌手遂趨沒落。

十九世紀中期，威爾第（Giuseppe Verdi）在美聲唱法基礎上增加音樂的戲劇性，注重音樂與劇情的搭配，並試著讓故事更有「人」味，因而創作出《茶花女》（La Traviata）、《阿伊達》（Aida）等知名作品，成為歌劇界最響亮的名字之一，也開啟了追求寫實的風潮。包括以《蝴蝶夫人》（Madama Butterfly）、《杜蘭朵公主》（Turandot）聞名的浦契尼

（Giacomo Puccini），以及寫實主義歌劇的兩大代表作：馬斯康尼（Pietro Mascagni）的《鄉村騎士》（Cavalleria Rusticana）與雷翁卡伐洛（Ruggero Leoncavallo）以真實社會事件為本的《小丑》（Pagliacci）都繼承了威爾第的作風。

在法國與德國開花結果

當義大利歌劇在歐洲流行之際，歐洲各國也開始用自己的語言創作歌劇，其中法語歌劇與德語歌劇更成為與義大利歌劇齊名的劇種。早期法語歌劇受宮廷芭蕾音樂影響，不論是巴洛克式的「歌劇芭蕾」（opéra-ballet）或在題材、音樂與聲光

效果上追求壯麗宏偉的「大歌劇」（grand opéra），都少不了芭蕾橋段的穿插。十八世紀開始流行的「喜歌劇」（opéra comique）源自巴黎市集聚會上的滑稽歌舞表演，承襲了其中獨特的歌唱形式，並在歌劇裡融入口白與流行歌曲。雖然名叫「喜」歌劇，但後期故事內容漸轉嚴肅，不一定是喜劇結尾，人物刻劃也較為寫實。最有名的範例就是比才（Georges Bizet）的《卡門》（Carmen）。

十八至十九世紀流行的德語歌劇則通常以「歌唱劇」（singspiel）形式出現⋯受到法國喜歌劇等影響，歌唱劇融合了口語對話與流行曲調。劇情多為喜劇、浪漫故事或民間傳說，深具德國風味與民族意識，因此更貼近一般德國大眾。莫札特

（Wolfgang Amadeus Mozart）的知名歌劇《魔笛》（Die Zauberflöte）就是代表之一。十九世紀中期，德語歌劇的發展在理查·華格納（Richard Wagner）手上臻至新的高峰：用富含戲劇性的激情旋律詮釋日耳曼神話故事，表達身為日耳曼民族的驕傲。華格納最出名的藝術理念就是「整體藝術」（Gesamtkunstwerk），亦即將音樂、詩歌、視覺藝術與劇場空間等歌劇的演出要素統合成一體，強調作品的連貫度和整體感，以求完整表達藝術家的中心思想，形成新的劇種「樂劇」（Musikdrama）。為此他不僅自己作詞作曲，監督舞台與編舞設計，還打造了自己的劇院。

輕歌劇：從嚴肅中解放

經過以上的歷史演變，可以看到原本體裁嚴謹、題材宏大的歌劇，到後來逐漸貼近大眾品味，不僅故事變得寫實俚俗，還添加口語與流行樂曲，鬆動了原有的音樂架構。而在喜歌劇影響下，發源於十九世紀中期法國的「輕歌劇」（operetta）則進一步將這種趨勢推至極致。相對於歌劇而言，輕歌劇篇幅短小、對白變多、風格益發滑稽諷刺，展現出強烈的娛樂性。

最出名的輕歌劇音樂家代表，分別是法國的奧芬巴哈（Jacques Offenbach）與奧地利出身的小約翰‧史特勞斯（Johann Strauss II）。奧芬巴哈被譽為「香榭大道的莫札

特」，特色是融合時下流行曲調的輕快樂風，以及充滿情色元素、對現實極盡嘲弄的故事。他最為人知的作品《天堂與地獄》（Orphée aux enfers，又稱《地獄中的奧爾菲》）中不僅有希臘諸神大膽調情的片段，結尾還讓所有角色一起跳大腿舞，氣氛相當熱鬧。奧芬巴哈的成功也影響了小約翰・史特勞斯：他的輕歌劇名作《蝙蝠》（Die Fledermaus）就是取材自與奧芬巴哈合作過的腳本家作品。這位「圓舞曲之王」以優美動聽、帶有濃厚維也納風格的舞蹈樂曲，透過戲謔手法諷刺上層社會的偽善，讓該劇大受歡迎。由於故事背景是在除夕夜，是以後來德語圈的歌劇院經常在除夕上演此劇，製造新年歡慶熱鬧的氣氛。

輕歌劇不僅將音樂與題材從較為嚴肅的歌劇中解放，對流行表演藝術的大量吸納與運用也進一步引導了音樂劇的誕生。像是被視為音樂劇先驅之一，十九世紀後期英國知名詞曲創作二人組「吉伯特與蘇利文」（W. S. Gilbert & Arthur Sullivan）的作品就深受法國輕歌劇的影響。

影響，一直都在

輕歌劇在一九三〇年代後便逐漸衰微，讓步給形式與內容都更多元通俗、情感表達較為深刻，音樂風格更自由的音樂劇（musical），其自身則跟歌劇一樣成為古典音樂的劇種之一，

逐漸與大眾產生距離，顯得高高在上。然而音樂劇在創作上其實仍不時向輕歌劇取經，推出帶有輕歌劇風味的作品，還曾出現「一作兩版」的狀況。

例如《西城故事》（West Side Story）的作曲者伯恩斯坦（Leonard Bernstein）另一名作《憨第德》（Candide）[註1]，在一九五六年是以音樂劇的身分於百老匯首演，不過其古典樂風吸引不少歌劇院的興趣，紛紛表達想上演的意願。後來伯恩斯坦也親自調整了一個曲風更貼近輕歌劇的版本，讓該作擁有兩種不同的風貌，可見歌劇與輕歌劇的影響至今仍持續存在。

更不要說在寶塚創立之際，正逢歌劇與輕歌劇在日本流行，甚至打造出新的大眾表演藝術型態和寶塚早期舞台的樣貌。這又

是怎麼一回事呢？就請大家繼續看下去囉。

註*1

《憨第德》（Candide, ou l'Optimisme）是1759年啟蒙運動時期知名哲學家伏爾泰（Voltaire）所寫的諷刺中篇小說，敘述抱持樂觀主義的青年憨第德原本過著無憂無慮的生活，但後來因為親吻了貴族的女兒 Cunégonde 而被驅逐，展開一段漫長而辛苦的旅程，歷經千辛萬苦才得以與愛人重聚的故事。

早期「歌劇」在日本—傳入篇

西洋歌劇在日本最早的上演記錄，可追溯至一八二〇年，長崎出島的荷蘭人以荷語上演義大利作曲家Egidio Romualdo Duni的喜歌劇《兩位獵人與賣牛奶的女孩》（Les Deux Chasseurs et la Laitière）。出島是江戶時期鎖國政策下日本唯一對西方開放的窗口，而荷蘭人又是當時唯一獲幕府許可在日經商的歐洲人，是以這個演出比較像在日本的洋人自娛自樂，並未與日本文化或觀眾產生關連。

西風逐步東漸

　　明治維新後進行西化，日本人對西方文化的接受度也開始逐步提升。以西洋歌劇為例，明治初期（一八七〇年代）在神戶與橫濱就可見到外國業餘歌劇演唱者的表演。一八九〇年代開始，一些來自歐洲的小型歌劇團陸續到日本演出，其中最有名的是由英裔美國人 Maurice E. Bandmann 率領的 The Bandmann Opera Company，曾於二十世紀初期多次赴日上演輕歌劇，大受當地外國人的歡迎，更在日本觀眾間引發不少話題。

　　但談到歌劇在日本的原點，咸認是一八九四年十一月二十四

日在東京音樂學校（現在的東京藝術大學）奏樂堂上演的法國歌劇《浮士德》（Faust）第一幕選段。這是紅十字會為了替甲午戰爭傷兵募款而舉辦的音樂會，由東京音樂學校教師Franz Eckert擔任管絃樂團指揮，演出者是來自奧地利與義大利使館的外籍職員，合唱者為音樂學校的學生，觀眾則是日本人。有了日本人的參與，歌劇至此終於與日本有了進一步交集。

一九〇三年七月在同一個地點，東京音樂學校與東京帝國大學合作，首度搬演由日本人翻譯及演出，用鋼琴伴奏的全本西洋歌劇《奧菲歐與尤麗迪絲》（Orfeo ed Euridice），並由日本首位活躍於歐洲歌劇界，以演唱《蝴蝶夫人》聞名的女高音三浦環飾演女主角。由於該演出是日人自行策畫舉辦，被視為日本歌劇史上重要的里程碑之一。

186

開始走自己的路

不過歌劇在日本的早期發展除了直接輸入，也出現日本人自行吸收、消化後的新版本。二十世紀初期，日本藝文界在文學名家森鷗外與上田敏等人的引介下，認識了華格納的歌劇與其創作理念，掀起一股「華格納旋風」。一九〇四年，知名文學家兼評論家坪內逍遙發表《新樂劇論》，主張日本人應從日本古典戲劇與舞蹈取經，建立自己獨特的「國民樂劇」。這裡的「樂劇」指的正是華格納提出的「Musikdrama」（詳見〈什麼是「歌劇」？〉一文），亦即統整表演的所有要素，具有連貫性與整體性的音樂戲劇作品。

一九〇五年，音樂家北村季晴（寶塚第一回公演歌劇《桃太郎》【ドンブラコ】的原作者）上演自己作詞作曲的《露營之夢》（露営の夢），用日語腳本搭配西洋風格音樂，已初具日語歌劇的雛形。隔年又陸續出現如東儀鐵笛作曲的《常闇》，以及用能劇腳本為題材、由小松耕輔作曲的《羽衣》等類似作品，在在顯示日本於接受西洋歌劇洗禮的同時，亦開始嘗試創作屬於自己的歌劇。

一九一一年，日本首座以上演正統歌劇為目標的西式劇場「帝國劇場」成立於東京，並規畫了「歌劇部」，請來美聲唱法的外籍專家進行指導，並由出身東京音樂學校的竹內平吉擔任樂團指揮，開始進行小規模的西洋與日本歌劇公演，前述的

知名女高音三浦環也開始在這裡演出。至於為何說是「小規模」呢？這是因為當時歌劇還是一門新興藝術，而日籍的歌劇演唱者，特別是男性歌手的技藝與能力都有未逮之處，能從頭到尾唱完一齣歌劇的人非常少見，是以上演劇目以一幕作、知名選段或精簡長度後的版本居多。

出師不利的第一號國產歌劇

由於演出口碑還算不錯，隔年（1912）帝劇便趁此聲勢，上演了號稱日本正式國產歌劇第一作《熊野》，由三浦環飾演女主角，但由於外國人創作的音樂無法與日語台詞、合唱跟舞

蹈融為一體，引來許多負評。而且根據當時描述，三浦穿著厚重和服、依照故事背景平安時期的習俗將牙齒塗黑，用歌舞伎的方式演戲，唱腔則是歌劇女高音。當日本觀眾看到這奇異的組合，先是嚇了一跳，隨即開始紛紛批評或嘲笑。事後竹內回憶，觀眾罵聲幾乎從頭到尾沒停過，他與樂團團員得鼓起勇氣才能走出樂池。

某天謝幕後，竹內忽然被人拍了一下肩膀，對方向他說：

「即便被罵、被笑成這個樣子，你們還是努力貫徹自己的信念，真是值得尊敬！請不要害怕，排除萬難堅持下去吧。」如此溫馨的鼓勵讓竹內感動不已，而這個雪中送炭的人，正是寶塚歌劇團的創始人小林一三。然而，《熊野》雖以失敗告終，卻給

予小林不少啟發，甚至影響了日後寶塚歌劇的誕生。不過，這都是後話了。

遠來的和尚會念經？

或許是想避免重蹈覆轍，之後帝國歌劇部聘請了一位名叫羅西（Giovanni Rossi）的義大利人前來指導。羅西主修芭蕾，曾任職米蘭知名的史卡拉歌劇院（Teatro alla Scala），又於倫敦擔任輕歌劇的編舞家。進入帝劇後，他經手過歌劇《魔笛》在日本的首演，除了歌劇外，也上演輕歌劇、芭蕾舞劇、默劇，還有以兒童為導向的童話性質歌劇等多元劇種。

他認為比起西洋正統歌劇，輕鬆有趣的輕歌劇可能更適合日本人的口味，是以在一九一三年後，歌劇部的演出重心便從正統歌劇移至輕歌劇。只是帝劇票價並不便宜，而歌劇所需的樂團也耗費大量人事成本。為了打平收支，歌劇部在一九一四年改稱為「洋劇部」，上演成本較低、調性通俗的西洋戲劇；誰知轉型後依舊不受好評，迫使帝劇於一九一六年將該部解散。

外國人未竟的歌劇夢

但羅西並沒有因此氣餒：他不顧旁人勸阻，自掏腰包買下東京赤坂的電影院加以改建，帶領一部分歌劇部成員，包括《熊

192

野》男主角清水金太郎、在三浦環出國留學後進入帝劇填補其位的女高音原信子、樂團指揮竹內平吉等人，於一九一六年秋天成立了可容納約五百名觀眾、名為「皇家館」（ローヤル館）的小型歌劇院，轉而瞄準品味更西化、願意欣賞正統歌劇而且荷包滿滿的上流客層。

皇家館一如其名，走的是票價昂貴的高級路線：像是設置包廂區、在最貴的觀眾席後方設立吧台，還要求觀眾必須穿著西式禮服才能入場。上演劇目除了《天國與地獄》這類輕歌劇外，另有《茶花女》、《鄉村騎士》等正統歌劇。只是羅西提供的薪資過於微薄，間以和同仁理念不合，讓清水、原、竹內等人紛紛離去。至於高價策略也沒有發揮預期作用，好不容易

193

培養的新人又被其他劇團挖角，使得皇家館在一九一八年初宣告關門大吉，失意的羅西就此離開日本。

羅西在日本短短數年可謂貢獻良多：他嚴格的訓練方式培育出許多歌劇人才，像是寶塚第一部 revue《Mon Paris》的作者岸田辰彌，就曾於帝劇歌劇部擔任男高音。而皇家館即便只存活一年有餘，其成員卻成為日後蔚為風潮的「淺草歌劇」主力，深刻影響這門新興的娛樂活動。

早期「歌劇」在日本——淺草歌劇時代

要談淺草歌劇，就不能不了解淺草：這裡在明治時期開始興建第一代的都市公園，又接連設立新的劇場與娛樂場所，很快就成為東京最繁華熱鬧的所在。一九一六年帝劇歌劇部解散後，部分歌劇部成員便移至淺草演出。由於之前花大錢才能進帝劇觀賞的歌劇，居然在淺草就能看到，讓不少好奇觀眾前來一探究竟。而歌劇部解散之際，從美國巡迴歸來，曾於帝劇

演出的舞者高木德子，在淺草舉行為期十天、類似歌舞雜耍（vaudeville）的表演，叫好又叫座，成為淺草歌劇的先驅。

一九一七年，高木演出歌劇《女軍出征》，風行一時，正式宣告淺草歌劇時代（1917—1925）的來臨。

百花齊開、人才輩出的變種歌劇

現在看來，淺草歌劇的內容不外乎是歌劇或輕歌劇的改編版（將其原曲填入日語歌詞演唱），或是受美國影響的歌舞雜耍，結合音樂、戲劇、舞蹈、雜耍、魔術等多種元素，歌詞俚俗、娛樂性強。與其說是「歌劇」，更像歌劇的變種。高木大紅之

後，隨著皇家館的結束釋放出更多歌劇人才，前仆後繼投入淺草歌劇的創作與演出，甚至連大型娛樂公司「松竹」也來參一腳，開啟淺草歌劇的全盛期。

當時包括清水金太郎、原信子、竹內平吉、岸田辰彌，乃至於羅西在皇家館栽培的知名男高音田谷力三，以及被田谷歌聲感動，爾後成為日本現今兩大國產歌劇團之一「藤原歌劇團」的創始者藤原義江等人，都曾活躍於淺草歌劇。1919年，淺草知名表演場所「金龍館」館主根岸吉之助把清水、田谷等人從松竹挖角到自己這裡，成立「根岸大歌劇團」，自稱上演的是壯麗宏偉的「大歌劇」（grand opéra）。至此，原本四散於淺草各地的獨立劇團逐漸集中到金龍館表演，使該處成為淺草

歌劇的主要根據地。歌劇《卡門》在日本的首演就是在金龍館，而有「日本喜劇王」之稱的知名喜劇演員榎本健一，更在該劇以合唱團團員的身分出道。

成也通俗，敗也通俗

如前所述，淺草歌劇內容通俗，間以入場費低廉，又碰上一次世界大戰後的繁榮景氣，很快就成為大眾娛樂的寵兒，而且特別吸引年輕人。像是宮澤賢治、川端康成等知名文學家在年輕時，都曾著迷於淺草歌劇的魅力。再者，原本在帝劇顯得高不可攀的歌劇「下放」到淺草後，經過改編、變形甚至添加

多種娛樂元素，反而受到日本觀眾熱烈歡迎，也大幅提昇日人對西洋歌劇的接受度。打個比方來說，就像日本的「洋食」雖與正統的西式料理不同，卻成功迎合日本人的腸胃，進一步帶動吃西餐的風潮。更不用說淺草歌劇的活躍者，日後紛紛成為日本表演藝術與大眾娛樂的中堅分子，被視為淺草歌劇最珍貴的遺產。

不過，「水能載舟，亦能覆舟。」淺草歌劇最大的特點「通俗」雖然有助推廣流行，卻也使參與者為此付出極大代價。基於大眾娛樂對聲色效果的重視，淺草歌劇主要賣的是女演員的知名度；而女演員為了提高自己的人氣，不惜使用各種手段，例如在表演時穿著暴露的衣服，或是陪熟客吃飯喝酒，用緋聞

博取媒體版面，成為當時八卦小報上常見的主角，至於戲演得如何反而沒人在意。

此外，由於票價低廉，要能維生勢必得薄利多銷，因此飯的力量就至關重要。不過由於淺草歌劇的觀眾多半是年輕人，只要花點小錢就能在劇場待一整天，很容易就變得成天無所事事，滿腦子只想著如何追星。這些狂熱的飯被取了一個不雅的外號：「歌劇無賴」（ペラゴロ，由日語的「歌劇」【オペラ】加上「無賴」【ごろつき】後縮寫而成）。他們或是為了支持的女演員彼此較勁，或是與女演員糾纏不清，造就淺草歌劇十分負面的形象。

比天災還劇烈的傷害：缺乏遠見

但傷害淺草歌劇最大的，莫過於劇場或劇團經營者的短視近利。為了追求最大利益，淺草歌劇的公演時間是從上午十點一路演到晚上十一點，而且沒有休演日。為了準備下一場演出，演員與工作人員只好在當天公演後通宵排練至凌晨二、三點，久了任誰都吃不消，因此演員跳槽或劇團解散、重組的消息時有耳聞。在演出如此密集、演員流動性大的狀況下，經營者根本無暇培育人才，通常是一找到人就讓對方立刻上台，即便沒學過歌舞也無妨。「反正是通俗性高的演出，技藝差一點也無所謂，搞不好觀眾還覺得很親切呢，只要外表吸引人、能引發

話題就好。總之大多數的觀眾前來，不外乎就是要看年輕女孩子的美腿嘛。」抱持此番心態的經營者不在少數，而當時一般人對淺草歌劇的印象也經常是「八卦緋聞重於舞台技藝」，使得想認真演戲的人紛紛掛冠求去，演出水準自然日漸低落。

雖然淺草歌劇的衰落主要是來自一九二三年關東大地震的巨大傷害，諸如劇場倒塌，道具樂譜遭到破壞或消失，人員多有死傷等，導致許多劇團移到外地公演，淺草本地則是一蹶不振。但即便是在地震之前，淺草歌劇就已露出前述的早衰跡象。

地震發生隔年，紅極一時的根岸大歌劇團宣布解散，淺草歌劇的表演內容也漸趨貧乏頹軟，最後在一九二五年正式畫下句點。

與淺草歌劇曇花一現的榮景相比，約在同一時期崛起的寶

塚歌劇至今已有百年歷史，而且仍持續進化，兩者差異可謂天壤之別。為何平平都是「歌劇」，命運卻如此大不同？那就得談談小林一三對寶塚歌劇發展的重大影響了。

從歌劇到寶塚歌劇——抗拒菁英品味的小林一三

綜觀歌劇早期在日本的發展（見〈早期「歌劇」在日本〉之〈傳入篇〉與〈淺草歌劇時代〉二文），可以歸結出以下幾個重點：

（一）在明治末期至大正期間（二十世紀初期），西洋歌劇在日本的發展可分為「直接輸入」與「日人自創」兩種路線。

（二）「直接輸入」路線於一八七〇代啟動，源於外國業餘歌劇演唱者或歐洲小型歌劇團的在日演出；一八九四年開始

有日人參與外國人主辦的歌劇劇公演；一九〇三年出現日人自辦的歌劇公演。爾後的帝劇歌劇部（1911—1916）與皇家館（1916—1918）都是繼承「直接輸入」路線，演出正規的西洋歌劇或輕歌劇，但兩者均以失敗告終。

（三）「日人自創」路線始於一九〇五年，用自創的日語腳本搭配西洋音樂，可視為西洋歌劇在日本的變種。一九一二年帝劇發表第一齣正式國產歌劇《熊野》，風評甚差。但淺草歌劇（1917—1925）興起後，以俚俗的日語歌詞填入改編後的西洋歌劇或輕歌劇，強調娛樂性，大受一般民眾歡迎，證明「日人自創」的路線也能成功。

（四）「直接輸入」與「日人自創」兩種路線發展為平行

並進的狀態。

考量到這些在寶塚創立前後的歌劇相關文化現象，再來了解寶塚歌劇創辦者小林一三與其同儕對寶塚歌劇的看法，或許就能看出為何「歌劇」一詞會成為「寶塚歌劇」不可分離的一部分了。

別人的失敗就是我的定心丸

〈早期「歌劇」在日本—傳入篇〉一文中提到寶塚創辦人小林一三看完首部正式國產歌劇《熊野》後，主動安慰樂團指揮竹內平吉的溫馨舉動。根據當時的相關報導來看，《熊野》

的失敗肇因於歌舞伎風格的演技、日語歌詞、西洋音樂與歌劇唱腔無法彼此順利融合，引來觀眾的嘲笑與批評。當時有人認為，這證明歌劇在日本的基礎尚未穩固，一般人也沒有做好欣賞的準備，才會聽到女主角唱歌就開始發笑。但小林並不這樣想。在觀看《熊野》時，他注意到兩個狀況：

（一）觀眾聽得懂台詞也看得懂劇情，之所以會笑，是因為演員唱歌時一直發出與音樂和演技不協調的「怪聲」。

（二）三樓觀眾席有一群學生來看戲。這些學生有男有女，看的時候不僅沒有笑，還非常專心。

這些細微的跡象讓他充滿自信，認為歌劇的發展前途無量，這些少女歌劇一定可以成功。看到這裡或許會有人很好奇：小林到

底從《熊野》看見什麼，居然會如此大膽預測歌劇的時代即將到來，還覺得成立寶塚少女歌劇的時機已然成熟？

可惜的是，小林對此並沒有進一步說明。不過從他的戲劇理念與主張看來，或許《熊野》的失敗印證了他長期以來觀察到的兩個文化現象：一是「特權／菁英劇場必敗」，二是「西洋音樂教育已然成熟」。關於這兩點，前文皆已述及，是以本文將藉由爬梳小林與其同儕對時下表演藝術的看法，以及寶塚歌劇的早期樣貌，進一步說明小林的自信從何而來，還有「歌劇」的「寶塚流」定義為何。

西洋音樂並非菁英特權

如前述，《熊野》最大的問題是音樂、台詞與戲劇三者風格上的不協調。據說這齣取材自歌舞伎的作品原本由音樂家東儀鐵笛負責作曲，但在最後一刻將作曲者換成東京音樂學校的外籍教師楊克（August Junker，1868—1944），並由該人擔任帝劇管絃樂部的指導者。由西方人來作曲看似比較符合歌劇正統，但外國人對日本題材的不熟悉與不了解，卻可能導致作品與觀眾產生隔閡。《熊野》的失敗在小林看來，恰恰應證了這番為追求正統西方音樂的嘗試，反而更加背離日本觀眾，不僅喪失群眾支持，還反映出一部分知識分子與西洋音樂菁英

209

的不切實際。同理，帝劇歌劇部與皇家館過於西化、追求上流品味的演出，對小林而言也是兩者失敗的主因。他在〈西洋音樂的普及與墮落之區別〉(1921) 一文中提到：

精通西洋音樂的老師，其說法幾乎都是千篇一律，一味稱讚西方音樂並陶醉其中。但要如何讓這麼高尚、進步、迷人的音樂成為日本人的一部分，也就是將其普及化──在碰到這類實際問題的場合，他們就變得一點主見也沒有⋯⋯其結果就只是在陳列西洋音樂的樣本，如海頓、貝多芬、莫札特⋯⋯然後聆聽他們的特色而已。至於優越西洋樂器的利用、樂譜的活用，亦即西方音樂的優點要如何適用於日本音樂界，對此他們誤解

可就大了。

　　小林接著批判，這種有如樣本般原封不動、直接移植到日本的西洋音樂，不過就是單純的舶來品，或知識階級與特權階級高尚的藝術品，只限某些人欣賞，並不會成為日本國民的音樂。由此可見他反對的不是西洋音樂或歌劇，而是這種對戲劇藝術圈圈吞棗、不求甚解但又堅持菁英或特權路線的作法。

吾愛歌舞伎，但更愛國民劇

　　小林一三這種抗拒特權藝術的堅持，從他對歌舞伎的改革

評論也看得出來。小林是歌舞伎的愛好者，與許多歌舞伎演員都維持不錯的關係。在他看來，集「歌」、「舞」、「劇」於一身的歌舞伎，簡直就是大眾表演藝術的理想型態──這從他對「歌舞伎」一詞用法的講究便可略知一二。江戶時期有時會把歌舞「伎」寫成歌舞「妓」，但小林堅持用「伎」一字，強調戲劇技藝的重要性。

不過江戶時期作為全民娛樂，一度是日本國民劇代表的歌舞伎到了二十世紀初期，卻以「舊劇」之姿被封閉於松竹獨占經營的制度裡，與大眾的時代感日益脫節。加上作為伴奏的三味線音樂有欲振乏力的趨勢，也容易引發不良聯想（三味線是當時聲色場所常用的音樂）。小林曾向知名歌舞伎演員長谷川

一夫表示，歌舞伎的客層以往都跟花街柳巷脫不了密切關係，但今後的戲劇必須要能獲得大眾支持，所以這種鎖定特定觀眾群的方式一定行不通。他更以「花柳藝術謀反者」的鮮明姿態，極力批判當下歌舞伎這種「充滿悲哀快感的三味線藝術」：

在西洋音樂的音階正以國民音樂的身分洋溢於現代之時，我要毅然作為花柳藝術的謀反者，大聲呼籲歌舞伎劇的改良。現在的歌舞伎，有如以花柳藝術為中心的社交界與特權階級的專有品。我要打破這個現況，將其奪回國民手中，作為大眾藝術在國民面前解放……

在慷慨激昂呼籲解放歌舞伎之際，小林也痛批那些想要把歌舞伎當成「傳統藝能」來保存的人，「不外乎就是想保存國民思想的老舊型態」，對舊觀念懷抱虛妄的憧憬，罔顧思想時時刻刻都在變化的事實。但這番激烈批評的目的並非是要與歌舞伎一刀兩斷，或是把歌舞伎的表演體制整個打掉重來；而是比起一味守舊維持現狀的「保存」，他更傾向以與時俱進的「活化」方式來延續歌舞伎的藝術生命，使其在全民愛戴下得以繼續流傳。

從歌劇到寶塚歌劇——和洋折衷新歌劇

我的夢想，我所想要的是建立「寶塚歌舞伎」。

——小林一三，〈我的大劇場主義〉（1954）

承前文，除了對當時以松竹株式會社為主流的興行方法有所反省外（見《歌劇》16號，1921），一九二三年，小林在〈給大劇場的反對者〉一文中，則提到他對改良、甚至是「活化」

歌舞伎的主張：

我們的國民劇絕非砂丘上的樓閣。依靠國民力量培育而成的，應要隨國民力量而改變。我們的歌舞伎無論如何都富有改變的可能性，因此關於這點，不管反對者有多少，我都想獨斷主張歌舞伎劇的歌劇化，作為歌舞伎改變的提案之一。

何謂「歌舞伎劇的歌劇化？」用小林自己的話來闡釋，就是「創立適合大劇場，以西洋音樂為中心的新歌舞伎劇」，將歌劇視為改良歌舞伎的手段，以期打造他心中理想的新國民劇。

基於小林對特權或菁英品味的排斥，這裡的「歌劇」絕非是指

216

西洋歌劇的直接輸入，而更像經過日人消化吸收後的「變種」。

「歌劇化的歌舞伎」與現在寶塚歌劇的樣貌似乎很難連結。

不過小林認為，有歌舞為伴的戲劇是日本從古到今的藝文特色，而他的目標就是在保持這個特色的同時，配合現代人的口味加以改良。總之就是以傳統藝能為基礎，積極吸收西洋文化的優點。從這個方向出發，或許就比較能理解為何小林會想推動歌劇以成為當代的國民劇了。

歌舞伎為體，西樂為用

此外小林也注意到，由於當時年輕人從小學就開始接受西

洋歌唱教育（一八七九年，日本文部省設立「音樂取調掛」，將西式音樂教育列入公立小學校的義務課程），因此西洋音樂對他們而言，遠比長唄、常磐津這些日本傳統音樂來得親切。這證實了他在《熊野》時的觀察：第一，觀眾不是不理解劇情，而是覺得演員的發聲與戲還有音樂不搭；第二，觀眾裡還是有認真看戲的學生，可見西洋音樂教育已有初步成果。這再度證明《熊野》的失敗並非觀眾不熟悉西方音樂，而在於音樂的不協調。

有了《熊野》的前車之鑑，在闡述如何用西洋音樂打造新國民劇時，小林特別強調「音樂的協調是必要條件之一」，「西洋音樂要與純日本的歌詞、作曲調和」，「重點是把舞蹈、唱

218

歌和西洋音樂一起加入歌舞伎劇，將現有歌舞伎劇的各類優點巧妙融合，其結果就是適合大劇場的戲劇，亦即國民劇。」至於融合的關鍵就在於「和洋折衷」一詞，而這也成為寶塚歌劇最重要的精神。

成功的和洋折衷

寶塚歌劇早期的表演，便是以小林這番看法為基礎。在擅長西方音樂的名作曲家（如安藤弘）與來自日本傳統藝能界的名手（如楳茂都陸平）攜手合作下，寶塚「歌劇」使用西洋樂器演奏日本人作的音樂，搭配日本舞蹈與歌詞，走的是輕歌劇

風；題材則多取自日本童話或民間故事，亦即所謂的「御伽歌劇」，且與歌舞伎跟文樂多有共通之處。

御伽歌劇劇輕鬆有趣，適合闔家觀賞，亦符合小林對「國民劇」的基本期待。雖然經常被批評內容太淺或技藝水準太低，但「和洋折衷」這點倒是受到不少肯定。例如知名歌舞伎演員七代松本幸四郎，便認為寶塚歌劇遠勝過帝劇歌劇部的表演：帝劇一切都是西洋音樂，配上翻譯成日語的歌詞，聽起來很生硬；但寶塚的曲調與歌詞都是純日式創作，搭配舞蹈顯得相當協調。至於舞蹈的話，腰部以下的動作與管絃樂團演奏的西洋音樂巧妙協調，腰部以上的動作是靈巧的日本舞，「以不著痕跡的方式混合在一起，實在讓人佩服。」

知名劇作家小山內薰在〈日本歌劇的曙光〉（1918）一文中，則提及寶塚歌劇與淺草歌劇的不同。以劇中翻唱西洋流行歌曲為例，淺草歌劇是「把日語歌詞當成義大利語或法語來唱」，忽略了日語歌詞與原本西洋音樂的調和性，但寶塚歌劇則是認真「把日語歌詞當成日語來唱」。此外，他也不認為寶塚歌劇是正統的西洋歌劇：「形式上是輕歌劇，在歌詞中間插入台詞……已具備不少歌劇的元素。不過寶塚的幹部不管到哪裡，都希望可以將其視為少女歌劇而不是歌劇，這種謙遜的態度我喜歡。」當他被問到「日本將來的歌劇（opera）會從寶塚溫泉地誕生嗎？」他的回答是：

221

不，其實已經誕生了。雖說把少女歌劇的發達當成日本未來的 opera 有點太過，但我總認為這樣的表演終究會生出真正的日本歌劇。

獨一無二的寶塚歌劇

小山內這番言論，正好說明寶塚少女歌劇其實跟正統西洋歌劇已經有所偏離，不但是歌劇的「變種」，更是一種特殊的「歌劇」，甚至還有可能成為「真正的日本歌劇」。事實證明，這道「日本歌劇的曙光」果然沒有辜負小山內的期望，在百年後的今日依舊照耀著日本戲劇界。

西洋歌劇引進日本後，不論是「直接輸入」還是「日人自創」，早期都經過多方嘗試，才逐漸開出具有自己特色的花朵。

以「直接輸入」為例，日本如今已有上演正統西洋歌劇的本土歌劇團「藤原歌劇團」與「二期會」。而「日人自創」方面，也發展出具有日本特色的變種歌劇如「寶塚歌劇」等。寶塚歌劇在發展過程中，確實受到不少「opera」的影響，但在小林一三的堅持與眾多指導者的努力下，用小林自己的話來說，得以化身為「巧妙結合歌曲、台詞與舞蹈，不論何時都能注入新時代的感覺，讓觀眾大表歡迎」的大眾戲劇，再演變成如大辭林定義的「以歌唱跟舞蹈為中心，依循一定的結構所演出的舞台劇」。而與淺草歌劇相比，同樣是讓西方傳來的歌劇更貼近

一般民眾，寶塚依靠小林設立音樂學校的人才養成戰略與合理化的劇場經營，成功避免了淺草歌劇早衰的命運，得以屹立至今，成為日本甚至是世界獨有的劇種。如此看來，把「歌劇」當成寶塚名稱的一部分流傳至今，或許也是為了紀念這段百花齊放的日本歌劇早期史吧。

洋樂東來之落地生根

日本近代洋樂的起點——音樂取調掛

雖然早在幕末，西洋音樂便已傳入日本，也有零星學習西洋音樂者，但是，此時的音樂教育，幾乎可說從樂器到樂曲都全盤由西方移植。例如最早跟洋人學習管樂的軍人所學會的樂曲竟包括英國國歌〈天佑吾王〉。

一八七一年，因應「社會生活歐洲化」的文明開化運動，日本成立文部省，引進西方的近代學校體系，開始建立現代的學校制度，推行國民教育。明治五年（1872）頒布學制基本法，

透過國家機器有系統地從上而下進行的全國性改造計畫，以達到改造人民的文明體質之目標。日本從歐洲經驗的考察中，了解到教育是改造人民以創建新國家的最有效率工具，而在這套新課程設計中，最重要的一項是引進歐美音樂教育制度，特別是美國的唱歌教育。新學制規定小學須設「唱歌」科目，並學習西洋歌曲，而中學部則須設「奏樂」科目以學習西洋奏樂。

儘管明治政府有心讓西洋音樂教育在兒童期便紮根，就現實面而言，這政策只能算是個計畫。因師資、教材、樂器等等資源仍相當不足，一切準備工作才剛起步，遑論推廣到最基層的小學校去。因此，雖然課程表上有這樣的安排，但是實際上，大多數的學校都是「暫缺」。換言之，透過國家機器有計畫地

227

普及西式音樂的願景，一直要到明治十二年（1879）年，文部省設立了「音樂取調掛」之後，才真正開始有進展。

「音樂取調掛」的設立，可說是日本近代音樂史上西洋樂篇的開端。文部省找教育家伊澤修二來領導這個大工程，伊澤是第一屆的日本公費留學考察生，曾上書主張建立新的音樂體系、廣招國外音樂家來輔助音樂教育。他返國後擔任東京師範學校校長，並著手編寫《小學唱歌集》，是奠定日本近代音樂教育的推手。

「音樂取調掛」的主要任務有幾項，一是進行音樂教育的研究調查工作，其次是調和洋樂與日語，創作新的歌曲並引進西方的音樂教育法以為國民學校之用，除推動各學校音樂教育

的實施之外，也負責推廣洋樂以及培養新式作曲家，以振興「國樂」。因此，他邀請他在美留學時的歌唱老師——近代學校初級音樂教學的先驅——梅森（Luther Whiting Mason, 1828—1896）赴日以協助開發音樂教育，這期間並編撰《小學唱歌集》（1881—1884）、《唱歌掛圖》（1883）等教材作為教學資源。

自此，唱歌課才開始隨各地的情況逐步開設落實。

在培養音樂教育人才方面，「音樂取調掛」則藉由招募受講生，積極培養未來的音樂教員，為普及音樂教育的工程做初步準備。這期間，最知名的學生大概非幸田延莫屬，她在女子師範學校附屬小學校時便跟著梅森學習，十三歲時進入「音樂取調掛」，明治十八年（1885）全科畢業。四年後，以文部省

229

最初的音樂專攻生身分赴波士頓學習一年後，又赴維也納留學五年。經過這許多年紮實的訓練，幸田延在明治二十八年回到日本，並成為東京音樂學校的教授。

一八八七年（明治二十年）十月，「音樂取調掛」改為「東京音樂學校」（位於今東京上野公園內），並由伊澤修二擔任校長，他邀請奧地利音樂家迪特里希（Rudolf Dietrich, 1867—1919）來東京任教，幸田延的小妹幸田幸（安藤幸）則師從他修習小提琴。她畢業之後，繼續前往柏林高等音樂院留學，於明治三十六年回到東京音樂學校擔任教授。

在伊澤修二的主持下，東京音樂學校一步一步往目標前進，並成為日本培養現代音樂人才的中心。明治三十二年，楊克

230

（August Junker）來到東京音樂學校就任。他獻身於管絃樂教育，並被稱為日本的管絃樂之父，他對於明治後期的音樂發展影響甚鉅，也與帝國劇場歌劇部頗有淵源，號稱第一部正式的日本國產歌劇《熊野》，便是由楊克創作的音樂。這場演出雖然大失敗，但卻與寶塚的發展有密切相關（見〈早期「歌劇」在日本─傳入篇〉）。

從文部省設立「音樂取調掛」起（明治十二年），三十餘年間，外來的西洋音樂透過官方的基礎教育工程、文化菁英的提倡參與，慢慢溢入民間成為大眾餘興。對明治時期的人來說，無人能得知他們的努力將會對原生土地的藝文環境造成什麼影響。儘管如此，他們引進的各式新型態音樂藝術卻不知不覺地

造成了一場緩慢的文藝革命：所有成功或失敗的努力，最後都形成豐沃的土壤，為大正時期的多元演藝環境鋪了路。爾後，日本的演藝界將在明治時期奠下的基礎上，生長茁壯，百花齊放，並不斷創生出令人驚豔的本土新品種。其中，「寶塚少女歌劇養成會」正是在這樣的背景下，因「洋樂」與「和舞」的相遇而誕生的最美麗孩子。

和服少女手中的小提琴

根據耶穌會士 Luís Fróis（《NOBUNAGA〈信長〉—下天之夢—》中，由蒼矢朋季飾）所著的《日本史》，絃樂進入日本的時間相當早，前現代歐洲所使用的提琴（viola da braccio）早在葡萄牙教士進入日本時，便被攜入以為彌撒之用。教士也同時教導教會內的孩童學習，可想而知，唱詩班大概可算是日本最早由洋樂伴奏的合唱團。

儘管如此，直到開國之前，小提琴在日本都極少見。神戶地區因洋人聚集，極可能是開國後小提琴最早現身之處，由於該地常有洋人的演藝活動，因此，神戶居民大概是最早接觸到小提琴的日本人。小提琴出現在關西地區的直接證據，可見於明治二年關西地區的英文報紙《The Hiogo News》。報導中記載過一位名為 George Case 的樂手在 Hiogo Hotel 演奏手風琴與小提琴。

此時的小提琴自然都還是洋貨，由於過於昂貴，僅流通於上流階層。然而，在極少的學習者當中，卻有兩位，不僅極有天分，還繼續出國深造，成為第一代出國學習洋樂的小提琴家，也為日後將興起的小提琴熱潮播下了種子。這兩位對近代日本

234

小提琴教育貢獻斐然的音樂家便是知名作家幸田露伴的妹妹幸田延（1870—1946）及幸田幸（1878—1963）。

當幸田姊妹各自完成學業、回到日本擔任洋樂教學工作時，正逢日本小提琴產業開始起飛之時，由於樂器、師資及教材相較於其他樂器來說都更充裕，因此小提琴教育得以蓬勃發展，到二十世紀初，已成為最普及的西樂器之一。

只是，這個驚人的結果，到底是在怎樣的背景下發生的呢？

說來，洋樂器也是因西化政策而帶動起的新產業。當今國際知名的鈴木小提琴與山葉鋼琴兩大品牌，都是在此歷史脈絡下，於十九世紀末誕生的。由於明治政府在新式的公立教育系統中積極推動西洋音樂，因此，不但洋樂人口逐漸增加，對樂

器的需求也就連帶提升，有市場就有誘因，因此開始帶動起本地人往樂器研發與製作的方向努力。

明治十三年（1880），三味線師傅松永定次郎成功地製作出第一把小提琴。為了紀念這件日本音樂史上的大事，八月二十八日還被命名為小提琴日（ヴァイオリンの日）。有了自製成功的案例之後，開始有職人陸續投入，十年後，日本市面上已經出現大量生產的自製小提琴，其中最有名的當屬揚名世界的小提琴教育家鈴木鎮一的父親─鈴木政吉。

鈴木政吉在看到松永定次郎製造的小提琴後也開始自學自製，其成品並獲得東京音樂學校教師的肯定。因此，他於一八八九年在名古屋開設工坊，大量生產。隔年，他製作的小

提琴又在內國勸業博覽會中得獎（參展的小提琴製造師傅便有十一人）。自此，鈴木政吉領著數十名員工，開始朝小提琴之王的未來前進。

當時販售進口小提琴的商社有東京的共益商社書店、大阪的石原商舖、三木佐助書店及博聞分社等等，但是價格卻是鈴木小提琴的二或三倍，由於中學校學習器樂的規定，本土製小提琴產品的價格優勢使之比其他西樂更有競爭力，而成為中產階級能夠負擔的西洋樂器。此外，樂器普及也帶動本土教本創作，本土的小提琴學習教本也隨之陸續出現，如音樂教師川鏐之助（1867－1906）便在明治二十三年（1891）於三重縣印行出版《小提琴教科書（ヴァイオリン教科書）》。

237

以鈴木自己的生產紀錄，明治三十四年時，共生產了一千零一十三把小提琴，到明治四十二年時，數量上升至9337把。若再加上其他小提琴製造商的生產量，可見到明治末期時，日本社會已培養出大量的絃樂人口，若再加上更早就因軍樂隊而普及的管樂，大量管絃樂團出現顯然是水到渠成的自然結果。

生於明治後期的世代，可以說是最早的「和製新人」，他們不但形成首批本土的西洋藝文市場，也成就了下個世紀日本藝能界在藝術形式上的推陳出新。學校音樂教育的實施除了使西洋品味普及化之外，因需求而誕生的本土洋樂器產業更對洋樂大眾化有推波助瀾的效果。正是這個既熟悉傳統演藝又擁有西洋品味的世代，為日本創造出屬於大和的現代演藝文化。

寶塚交響樂團的前世今生

除了演出的生徒之外，觀眾們最常看到的工作人員，大概是樂團的指揮家以及其身後的團員們了。雖然樂團隱身於銀橋與舞台之間，卻是成功演出不可或缺的重要功臣。樂團主要的職責就是擔任歌劇團演劇或歌舞秀的音樂演出，不過，這個常被視為因劇團而存在的單位，在戰前，除了擔任劇團的綠葉之外，也曾有過一段自己擔綱為主角的風光輝煌呢。

一般說起日本本土的專業交響樂團發展史[註1]，大都會以一九二五年山田耕筰開始籌備「日本交響樂協會」為一個較明確的起點（一九二六年一月正式演出），這或許是因為山田本身不但是日本最早的西洋古典音樂作曲家，也是二十世紀初期少數能站上國際交響樂團指揮台的日本指揮家。儘管在交響樂團的發展方面，光環大都聚焦於山田耕筰以及將「日本交響樂協會」改名為「新交響樂團」（即今日的NHK交響樂團）的近衛秀麿。但是，在小林一三主導下的寶塚樂團，對關西地區古典音樂的推廣與普及其實也有著開疆拓土般的貢獻。

一九二四年，《歌劇》雜誌47號（大正十三年二月號）刊登了一篇報導，昭告寶塚開展關西地區古典音樂市場的決心。

文中宣告這個由來自奧地利音樂家 Joseph Laska 擔任指揮、有六十人編制的寶塚交響樂協會（宝塚交響楽協会），將推出「定期演奏會」：「這對關西地區的愛樂者而言，將是一個新紀元。」

為什麼這是值得大肆宣告的歷史新篇章呢？

音樂會在歐洲，本是宮廷貴族的娛樂活動，到十七世紀末，英國開始有公眾音樂會出現；到十九世紀時，大眾音樂會已成為歐洲人生活中的一種文化消費品，只要購票便能聆賞。在音樂之都維也納，音樂會更是大眾生活的一部分。然而，在地球的另一端，「音樂會」這種西式休閒娛樂仍未普及到社會各肌理，更不用說是這種演出純音樂性作品的音樂會。畢竟，對多

241

數人而言，聽不懂的東西，不要說購票了，連贈票都不一定會想去啊。因此，小林不但組了編制驚人、訓練完善、配備完整的職業級交響樂團，還打算推出專注於以古典音樂為主的「定期演奏會」，其實是非常冒險的大膽嘗試。因為在當時，即使是較早便開始接觸西洋文化的關西地區，純音樂性作品的公眾音樂會也極之少見。

不過，有遠見的實業家，總是能夠看到別人看不到的市場。

大正時期，雖然西樂在日本社會已經算是相當普及，然而，進入門檻相對高的「交響樂」（symphony）及「古典歌劇」（opera）仍然侷限於小眾。所謂的「交響樂」是指由管絃樂團所演奏的純音樂古典曲式，故而，必須有一個已經接受基本

242

西洋音樂陶養教育且愛好音樂的社群存在，否則，「交響樂」很容易會面臨「聽不懂」的問題，根本無法引起共鳴，遑論欣賞。

那麼，當時的日本有沒有這樣的音樂愛好社群可以成為讓交響樂在日本扎根的沃土呢？從後見之明來看，的確是有的，明治維新時期開始施行的新式音樂教育，到大正時，剛好造就了一個潛在市場，小林敏銳地捉到愛樂人口的需求，也因此創造了歷史。

自明治中期起，日本官方已經開始從國民學校的教育著手，有計畫地推廣西洋音樂，社會領袖及文化精英也致力於洋樂的引介，學習西樂儼然成為一種運動，從軍隊到小學生，無一不

加入文明開化行列。明治末期時，由於自製洋樂器的研發獲得成功，小提琴跟鋼琴的價格大幅降低，學習資源日趨廉價充沛，許多大學內也都組有管絃樂社團[註2]，愛樂推廣活動實相當蓬勃，到大正時期，已有至少兩世代接受了新學校所提供的基本音樂教育，對西樂不陌生，隨著曲式創作與器樂引介的種類越來越多、軟硬體條件的成熟（本土的學習教本普及、樂器價格不再高昂），不但對西洋音樂的普及有推波助瀾之效，做為休閒旨趣的音樂也就日趨普及流行，自自然然地形成了一個新興的音樂產業環境。隨著愛樂者鑑賞能力的提升，交響樂的市場就自然出現了。

在寶塚內部，「宝塚音楽研究会」的成立，其實透露的也

正是這樣趨勢。事實上，寶塚樂團的歷史可說跟劇團一樣久遠，早在一九一四年第一次公演時，伴奏的樂隊就已經略具雛形，到了一九一九年，劇團已擁有一個小型的管絃樂團，絃樂、木銅管樂及鋼琴皆備，共有十多名專業樂手，並由作曲家高木和夫擔任音樂指揮。雖然這離專業的管絃樂團還有一大段距離，但也算相當有模有樣了。

隨著演出場次及團員的增加，到大正十年（1921），團員被分成花組及月組。此外，也有了專責的小管絃部。根據音樂學者根岸一美的研究，因劇團對演出的要求越來越高，團員難以再如過去舞台與演奏同時包辦，故而開始外聘一些演奏者加入原本僅由歌劇團的音樂老師及生徒組成的伴奏樂團。舞台與

樂團日漸朝專業分化的發展趨勢，鼓舞了一些對古典音樂演奏極有熱情的生徒，於是，「宝塚音楽研究会」就這樣成立了。

一九二三年（大正十二年），重建的新樂園中的音樂室被改為排練室，並開始推出發表會。隔年二月八日，「宝塚音楽研究会」率先在此推出了寶塚交響樂音會（宝塚シンフォニー・コンサート）。這一場音樂會，可說是寶塚管絃樂部正式朝向交響樂團發展的一個重要指標性活動。而協助這個計畫的主要推手，則是剛加入劇團的奧地利音樂家—Joseph Laska。

有了Laska的奧地利經驗，寶塚音樂研究會很快就有了新面貌，除了擔任歌劇團的伴奏樂團之外，並為自己確立「推廣西洋古典音樂」的立場，在發表過數次的古典音樂演奏會之

246

後，「宝塚音楽研究会」正式改名為「宝塚交響楽協会」。改名不但賦予了樂團一個獨立的新定位，也凸顯其將發展為交響樂團的目標，其耕耘關西古典音樂界的企圖從一九二六年八月十五日演奏會節目單上的英文標題可見一斑（THE 8th CLASSICAL SYMPHONIC CONCERT OF TAKARAZUKA SYMPHONY SOCIETY），而同年九月發行的《歌劇》78號中更是針對此事做了特別報導：「関西楽団の最高指針　宝塚交響楽協会成立。」

自此，一直到一九四二年間，樂團正式開辦過一百多場純音樂類型的演奏會，對關西地區古典音樂的推廣與普及有相當深遠的影響。古典音樂會能夠在關西的娛樂市場中被接納，自

有其天時地利的條件，然而，由微觀大，交響樂團能夠持續發展，也意味著日本社會的西樂品味越來越分眾、多元。

戰後，雖然寶塚歌劇團並未繼續著力於發展交響樂團，反而再回到劇團前方的舞池，與台上演員一起繼續打造屬於日本自己的「國民劇」，導致這段歷史最後漸漸被人淡忘。然而，如寶塚劇團被小林一三賦予「國民劇」的時代任務一般，將寶塚交響樂團定位為關西的「國民樂團」是相當貼切的。寶塚交響樂團發展史是寶塚歌劇團百年史的一個旁支，儘管並不以一流交響樂團的形象聞名，雖然它存在的時間並不算長，但是，作為一個媒介異文化的商業團體，不管是從企業的社會責任還是從敏銳的市場嗅覺來看，它都是都是日本洋樂發展史上的特

248

殊篇章，不但為自己創造了新市場，也為日後成熟的高端交響樂市場預先培養了眾多的愛樂者。

註 *1

交響樂開始在日本萌芽約在大正末期。一九一〇年，實業家岩崎小彌太組織了一個音樂愛好家的演奏團體──「東京愛樂協會」，並找來山田耕筰擔任首席指揮家，開過多場音樂會；大阪地區則在明治三十九年時，由作曲家永井孝次成立了名為「大阪音楽協会」的管絃樂團，及後有許多管絃樂團也陸續成立，並不定時演出。然而，一直到二十世紀初，純古典音樂的音樂會仍相當少見，至於真正地蓬勃開展，滲入常民生活之中，則要到昭和時代。

註
*2

管絃樂團，是一種具備全方位演奏功能的多樂器組合團體，顧名思義，就是有管樂、有絃樂等多項樂器。功能廣泛，可以演奏任何為管絃樂器編制所寫作的樂曲作品。

註
*3

根據一份池田文庫保存的月組生徒演奏節目單，大正十二年八月十九日下午一時於寶塚溫泉區音樂室所舉辦的演出中，除了有獨唱、合唱、三重唱及歌謠等各式歌唱之外，還有管絃樂合奏、鋼琴獨奏、三重奏、大、小提琴獨奏等等。八月及九月，「宝塚音楽研究会」陸續發表了幾場音樂表演，其中，在池田文庫所保存的九月十六日演出節目中，有以鉛筆寫下的「番外ラスカ氏ピアノ」。雖然不知演奏了什麼曲目，但是，這位名為 Joseph Laska 的洋人似乎在該日以特別的身分參與了演出。Laska 的加入，可說是劇團內的管絃部轉向交響樂團的一個轉折點。

博大精深的劇服世界

劇服學問大

曾為英國國家劇院、皇家莎士比亞劇團以及倫敦西區劇院設計劇服多年的東尼獎得主 Lindy Hemming 說過一件很悲傷的事：「自從開始在劇場工作後，我已經養成主動向人解釋劇服設計師工作內容的習慣，因為我覺得我們被當成電影製作的次要成員。」

事實上，劇裝設計的進入門檻其實相當高，不是說會打版、剪裁、做衣服就可以進入。依照戲劇的種類跟內容來區分，劇

服設計主要有這幾種：歷史劇（有清楚的時代背景的）、奇幻劇（如來台灣演出的《東離劍遊紀》）、現代劇（如以二戰時期為背景的《凱旋門》）、舞蹈劇（如真風涼帆演出的《西城故事》）等。每種戲劇類型都有其對服裝的特殊要求，例如：舞蹈類劇裝講究高活動性、輕巧性及安全性（對緊密牢實的要求較高），因為表演者需要穿著它跳好幾分鐘的舞，舒適性也很重要。以寶塚來說，由於舞蹈以芭蕾基礎為主，因此，服裝不但要能與表演者形成和諧貼身的一體感以呈現身姿動作的形體造型，還要依照肢體動作的幅度來計算服裝的飄飛垂墜律動效果，打造動態美感，高難度或高誇張度動作都會讓版型的縮放拿捏與應用程度更難掌握，這些都是資深裁縫師傅才能勝任

的實作。此外，舞蹈類劇服也比其他劇服更需要考慮材質的便於清洗性。

　　奇幻類的戲劇設定則考驗設計師的想像力和隱喻的能力。這類角色由於沒有時代、文化、社會等背景為框架，因此也最有發揮空間。例如《伊麗莎白》中的死神該怎麼呈現？《波族傳奇》中的吸血鬼是什麼樣貌？該穿什麼？都挑戰服裝設計者天馬行空的創造力。再如《金色沙漠》成功結合異國情調及現代風韻來呈現一個虛構的國度。其服裝設計用豐富細膩的色彩、精美別致的剪裁以及不同種類的布料來詮釋人物特質、暗示故事走向。

　　歷史劇的劇服，可以說就是那個年代的時尚，因此，難處自

然就是如何精準扼要地呈現戲劇設定的時代背景以及角色的社會地位。雖然是歷史的回顧，但是歷史劇的劇服卻不能顯現出陳舊感或過時感。也就是說，劇服必須有歷史感，但不能是歷史古物。事實上，如果真從維多利亞與亞伯特博物館（Victoria & Albert Museum）或凡爾賽宮博物館借出真正的當代服裝來當劇服，不但無法營造出時代氛圍感，只會出現一股格格不入的老邁空氣，因為縫製跟剪裁方式還有布料的質感都明顯與當代不同。

劇服需要的專業能力非常多，然而，這個專業卻時常沒有得到相應的重視。加州大學洛杉磯分校柯布萊服裝研究設計中心的主任藍迪斯博士便指出，劇服設計師的工作並不只是為演

255

員提供服裝這麼單純，因為戲劇服裝不能單獨存在，一個角色即使在同一齣劇中，多半還是會換很多套衣服，因此，它必須與故事脈絡、劇情內容、場景以及舞台燈光等等搭配融合。也就是說，服裝設計還需要為整部戲劇建立完整的視覺風格。

那麼，劇服的製作到底有什麼特別之處呢？設計現代背景的劇服會比製作古裝容易嗎？到底什麼樣的劇服才叫做「好」的舞台劇服呢？即使背景都同樣設定在波旁王朝的路易十六時代，電影《Marie Antoinette》的劇服跟寶塚歌舞劇《凡爾賽玫瑰》中的演員服裝，其差別又是什麼呢？

由於劇裝是撐起寶塚絢爛華麗的基礎，因此，一起來了解博大精深的劇服世界吧。

劇服設計師與時尚設計師有什麼不同呢？

劇服設計與化妝造型的歷史其實非常古老，在古代文明時就已經出現了。隨著表演藝術的發展，對劇裝設計的要求也越來越複雜。在當代，「劇服設計」（Costume Design）在服裝設計領域中，是一門獨立的專業，由戲劇服裝跟化妝設計兩部分組成。其成品基本上都是為各種表演藝術之用，不管是電影、舞台劇或電視劇，劇裝約分為兩大類，一種是所謂的角色服裝，

就是戲劇人物穿的；另一種則是專業服裝，如舞蹈、雜技、音樂等表演者都有表演用服裝，以功能性為特點。

劇服設計師雖是服裝設計的一個分支，但是，劇服設計師跟時尚設計師卻有極大差異。動畫電影《辛普森家庭電影版》的卡通角色服裝設計顧問（是的，連動畫角色的服裝也需要由專業人士來協助）Shay Cunliffe 對此做了最好的註解：劇服設計師必須「將『自我』收進門邊的袋子裡。」因為劇服必須滿足導演與劇本的需求，協助導演及演員等敘事者把角色個性刻畫得更鮮明，把故事說得更淋漓透徹。因為演出是劇組 Team Work 的成果，而不是設計師的 Show time。奧斯卡最佳服裝得獎者的 Yvonne Blake 便這樣定義電影戲服：「如果一部電

影是精心設計而成，則觀眾不應該注意到戲服的存在。除了目的就是要引人注意的那些設計之外。」而這個評決標準也適用於舞台劇服。

就知名的劇服數計師 Jenny Beavan 來看，這兩種設計其實是站在兩個極端上：時尚設計師可以盡情發揮自己的創意與才華，不管是走商業路線（Ready to wear）或是藝術性為重（Haute Couture），時裝設計師可以盡量凸顯自己的風格、建立品牌。但是劇服設計師卻要盡量收斂起自我的個性，作品不但要適合演員以及他所扮演的角色，還要符合導演對此角色的想像。

換句話說，劇中的每套服裝都是為劇情演進的特定時刻而

設計的，演員穿著它，在某個場景中，以特定方式打燈，成為故事的一部分。正常狀況下，觀賞劇情戲或是喜劇時，觀眾不會注意到演員的服裝，但是會受到影響。良好的劇服就如同催化劑一樣，儘管擔負著讓角色變得栩栩如生的重要職責，卻又是隱形的。故而，拿捏得當可說是劇服設計的最高標準。也因此，劇服設計雖是一個優雅的職責，卻是非常高壓又不受到關注的專業。

事實上，舞台劇服裝可說是一種對於縫紉技藝的高難度的挑戰，而且不像電視電影可以NG重拍或只拍攝局部，故而，其所需的製作能力實不亞於高級訂製服（Haute Couture），也因此，有不少才華洋溢的設計師都在舞台服裝與時尚設計之

260

間自在轉換：例如知名的法國設計師 Christian Lacroix 就出身舞台服裝設計。對義大利設計師來說，這種跨界更尋常：Valentino 便為 Sofia Coppola 製作的威爾第歌劇《茶花女》打造劇服，Romeo Gigli 也為莫札特歌劇《Don Giovanni》設計舞台服裝。而常與寶塚歌劇團合作的時尚設計師，則是活躍於巴黎高級時裝界的高田賢三。當初劇團決意將漫畫舞台化而擬推出《凡爾賽玫瑰》時，正是找了高田賢三來操刀舞台服裝的呢！

劇服，另一位演員

當代知名歐丁劇場（Odin Teatret）大師尤金諾・芭芭（Eugenio Barba）曾說，「演員的服裝就像是另外一位活生生的演出夥伴。」的確，劇服（Costume）不但是劇情呈現的元素之一，也是敘事工具，它被應用於相當廣泛的藝術類型中，但是它的重要性卻時常被忽略。即使是導演，許多人對服裝也不是太感興趣。好萊塢知名的劇服設計師 Judianna Makovsky 就指出過這個問題：「他們（導演）對角色及整體

視覺效果比較感興趣。」然而，不管是劇場、電影電視或是舞台演藝，唯有透過美術總監與服裝設計師的協力設計，導演想要的視覺世界及「逼真」的角色人物才得以具體呈現。

劇服與角色可說是分不開的。《哈利波特3》的劇服設計師 Jany Temime 便說，沒有角色就沒有劇服。這說明了劇服與一般服裝的最大差別：劇服為角色服務，目的是為了創造角色、提高劇中人物的真實感。雖然演員才是戲的靈魂，但是唯有角色個性與服裝形象密切融合，這個虛構人物才得以走出想像，真實地存在於舞台或螢幕上。

劇服的功用是協助演員演繹角色：塑造角色的外部形象、傳達角色人物在每個場景的情緒與狀態以支持敘事的說服力。

它是演員與角色靈魂之間的通道，讓演員順利進入角色的身分與個性；也是觀眾與角色的橋樑，透過造型訊息與服裝特徵，領人快速進入角色身處的文化特色與時代背景之中。演員只有穿上感覺自在的劇服才能叫做「化身完成」，也唯有演員跟劇服融為一體，角色才能真正立體。

不管是電影電視還是舞台劇，合適劇服的重要性可說跟合適的演員不相上下。因為演員是角色的身體，此外，演員本身的個性也會不露痕跡地通過服裝反映出來，因此，服裝跟演員本身的氣質也必須協調，衣服必須要「合身」，也就是說，要適合這個角色。這樣才能夠讓演員「把角色演活」，成為角色的化身。演藝史上這樣的經典之作不少，例如《亂世佳人》電

影中，身著白紗蛋糕裙的費雯麗已成為郝思嘉的化身（寶塚版的《風と共に去りぬ》則將緞帶顏色換成更貼近角色的綠色）。電影《第凡內早餐》中，穿著紀梵希設計的小黑禮服的奧黛麗赫本不但讓虛構的 Holly Golightly 成為永恆，還變成美國六〇年代的文化象徵。

此外，劇服作為一種視覺語彙，亦有著「旁白」的功能。這是因為服裝不只是展現個人風格的媒介，也同時能反映社會生活，因此，透過劇服這個符碼，觀眾很快便能掌握到劇本所設定的時代背景、角色的身分地位或是文化屬性等等。換句話說，早在角色開口之前，劇服這個「夥伴」就已經開始鋪陳演出了。也因此，劇服能帶領觀眾進入時間的洪流、跨越不同社

會文化的想像，進入舞台上的「真實」。理論說來複雜，但是只要比較一下稽古片段跟正式演出給人的感覺，就馬上可以明白劇服這近乎於催化劑的神奇功能。

又以《天草四郎》這齣劇為例，演出家原田諒在訪談中特別提到他刻意捨去符合時代背景的服裝，而在寶塚的服裝傳統下進行創新，希望讓服裝呈現出現代感。這當然不是容易的設計，需要服裝組跟美術設計一起努力。不過，這的確是很出色的設計，因為除了視覺效果的美學考量之外，在這齣劇當中，對比著階級分明的幕府方，反抗方透過現代感的線條反映了一種形象，暗示穿著者的價值取向及內在精神，那是四郎給幕府軍的書簡中所言的「現代精神」：「天地同根万物一体（てん

266

ちどうこんまんもついったい）、一切衆生不撰貴賤（いっさいのしゅじょうきせんをえらばず）。」因此，這就不只是抵抗苛政跟專權的尋常官逼民反，透過兩陣營在服裝上的對比，透過造型上的「不合史實背景」，反抗陣營集體成為一個符號，象徵一種為了「自由與平等而戰鬥」的精神。他們拒絕放棄的不只是一個「外國來的神」，也是一種信念。而這卻是幕府完全不懂的東西。兩陣營肉體上活在同一個時空次元，可是思想觀念上，他們之間的落差卻要搭時光機。這樣的時間距離感，透過服裝語言，就自然又清晰地在舞台上呈現出來了。

劇服不只是具有增加敘事深度效果的重要工具，其實還是一種「移動的場景」，是舞台構圖的一部分。優秀的美術總監

會透過服裝的線條、色彩跟質感與布景的交互作用，讓舞台上的畫面呈現出和諧的整體感與平衡感。因此，劇服雖然是演員的第二層皮膚，但是其所擔負的職責也的確可說是另一位演員了。

* Judianna Makovsky 的知名作品有《哈利波特1：神祕的魔法石》、《飢餓遊戲》、《美國隊長3》等等。

優異的設計師須具備良好的歷史感

在寶塚衣裝部擔任劇服設計師四十年多的任田幾英談及這份工作時，忍不住讓人感覺到，劇服設計師跟歷史學家的本質之間實在是有一些相似之處。這倒不是說兩者的工作內容都要去進行考證、去研究時代，而是說，這兩者所需要的基本能力很相似。不僅都需要培養「進入不同視角的能力」，也需要隨時維持一個龐大的資料庫。此外，更需具備不同層次的感知與

洞察能力，如此才能「看見」人物的內在。

以寶塚來說，由於劇目內容取材非常廣泛，風格非常多變，單看寶塚大劇場二〇一八的公演劇單：從法老王埃及背景的《赤河戀影》到二戰前歐洲的《凱旋門》，由落語改編的日本物《Another World》到以吸血鬼為主角的《波族傳奇》。不僅跨時代還跨次元，可見服裝組的時空旅行範圍有多遼闊，因此，所需的資料庫也就五花八門，無所不包。對此，任田幾英的心得是，設計師平常就要有計畫且廣泛地蒐集資訊，而且要做好資料的檔案整理。因為，服裝製作是需要耗時完成的工作，不能等到拿到腳本才開始去找資料研究，這樣會有趕不上演出的風險。

除了盡可能建立完整的資料庫外，任田幾英認為設計師本身不僅要融入劇情的情境，還要找出隱藏在劇本背後那些可能連腳本家自己也沒注意到的細節。劇服是無聲的訊息，負擔著傳遞情感的任務，因此，唯有先徹底了解這故事是怎麼被說的，以及腳本家想說什麼，然後才能開始思考角色特質、考證時空背景，最後才能著手設計服裝。

這當然很困難，但是，戲劇創作的迷人之處正在於，每齣劇都是獨特的。導演會有其獨特的敘事觀點，他想怎麼講這故事，重點是什麼？而劇本當然也會有劇作家的想法，這些都是需要整合的。此外，演員想怎麼去詮釋角色跟故事也人人大不相同，即使是同樣的一齣劇，不同的導演對於設計也都會有特

定的要求，即使是同一個演員演出同一角色，也會有不一樣的面貌，例如前組首席娘役花總兩次飾演伊麗莎白，因年齡的增長以及搭配的相手役不同，對這角色的詮釋方式也有些微差異。因此，能夠清楚地了解導演對劇本的詮釋，有將其概念轉譯為三維面向角色的能力，是成功劇服設計師的關鍵能力。若沒有培養這樣的能力，就只能擔任繪圖師或裁縫師。

這雖是一個需要高度創意的工作，但是，這更是一個需要大量知識與資料研究為後盾的實作技藝。因此，研究能力其實非常重要。特別是製作歷史劇時，設計者需要做大量的功課，透過查閱歷史資料、畫作、博物館文物等等方式去掌握那個時代各種人物的穿著規範與特徵，從而勾勒出特定的時代氛圍以

及時尚輪廓，並實際重新設計需要的穿戴物品（從內裝、外裝、帽、鞋、飾品等都需安排），再透過細節如髮型（含假髮製作）、特效化妝、相關道具等去拼湊出角色的性格與樣貌。換句話說，這工作是從頭到腳的，服裝設計所設計的是「完整的人物」，即使是飾品或配件，也都是角色靈魂的一塊，因此，服裝能透露的訊息越多，則角色也越立體。

儘管思考可以天馬行空，但是實作上仍有SOP，需要一個階段一個階段地按步驟來。多數的劇服設計師的創作過程基本原則大致是相同的。由於一齣戲劇的掌舵者是導演，而骨幹是劇本，因此，服裝設計師也需要熟讀劇本。然而，並不是把劇本看個一二十遍就可以掌握到故事的概念，必要時，設計師

要爬進故事中，經歷每個角色的歷史。為電影《紐約黑幫》設計服裝的 Janty Yates 便指出，服裝設計師不可或缺的特質是敏銳的眼光，因此每次接到新工作，她就會不斷上圖書館跟博物館：「有了眼光，設計師才能掌握到角色的感覺，掌握到感覺後才能理解導演的概念，理解概念後才能捕捉故事的氛圍。」

唯有設計者自己排演過時間軸與角色轉變弧線，才能精準地把情感透過服裝或配件傳遞給觀眾。

儘管現今因為網路發達，尋找資料比以前簡單得多，但是，服裝組是不是下夠功夫做歷史考證，仍然是一看便知。所謂魔鬼都在細節中，以寶塚知名的《伊麗莎白》為例，雖然西西一生只短短數十年，但是這數十年之間，女性的裙撐曲線轉變的

弧度非常大。從西西結婚典禮後舞會上穿著的蓬大圓裙、輕熟女時穿的Worth 設計的那套知名的白罩紗禮服到初老西西與兒子魯道夫王子最後一次見面時，身上那前平後凸的最新流行，觀眾也隨著西西的服裝補了一課十九世紀的歐洲服裝史。

呈現「樣式美」的寶塚流劇服

儘管在歐美，有許多一流的劇服公司可以讓服裝設計師選擇，但是這並不適用在寶塚。接受寶塚演出家白井鐵造邀請而進入寶塚擔任衣裝設計工作超過四十年的任田幾英認為，由於寶塚劇團本身的特殊性，因此導演的美學以及設計師的個人美學都必須要先融合進所謂的「寶塚流」風格之中，再從中去創造設計。

寶塚作為一種舞台劇，在劇服的實作上，雖與一般的舞台

劇有相似之處，但是，寶塚的衣裝部所面臨的挑戰跟他們的同行來說卻是完全不一樣的。因為寶塚是全女子劇團，男役雖源於男性造型，但並非模仿男人。因此，製作男役劇服，並且相對來說，就遠高於直接製作男性劇裝。即使是沒有「戲服感」的現代服裝如日常西裝之類，多數狀況來說，衣裝部仍需要進行必要的改造。以背景發生在二十世紀的《凱旋門》為例，並不是買一套義大利名牌西裝來套在轟悠與望海身上就大功告成。因為不管男役的身形多修長扁平，男女的人體比例還是不同，直接選用男裝若沒有針對身形來進行線條修改，仍然無法成為「劇服」。

由於從劇場哲學、美學理論到表演形式，寶塚都自成一格，

277

相當不同於一般戲劇的表演邏輯，因此，寶塚的衣裝部還有另一個同行少有的挑戰，那就是透過服裝造型來凸顯男役的特色與魅力。嚴格說來，「男役」本身就是一個「角色」，因此，生徒要能夠讓自己在舞台上「發光發亮」，除了演唱跳的能力之外，創造出獨特鮮明的「型」也同樣重要。也因此，在寶塚舞台上，劇服雖然仍有其原本協助說故事的使命，但是，還肩負著襯托演員氣質，凸顯演員個人特色的任務。特別是在秀的部分，應當要能一出場就讓觀眾自動聚焦，因為寶塚的秀服是寶塚流歌舞秀（revue）的亮點，也是讓觀眾體現獨樹一幟「男役美學」的重要手段之一。因此，服裝設計上，除保留早期歐美歌舞廳所強調的華麗視覺效果外，還須具備雜技舞台表演服

裝的特質（材質堅韌耐伸拉）以適應表演者在肢體動作上的高度誇張性以及強度頗高的運動量。最重要的，造型必須能突出男役的獨特的「型」，讓男役的明星光環能夠發揮得淋漓盡致，以展現世界劇場界裡那獨一無二的寶塚美學，因為，男役的「型」或者說「樣式美」也是表演技巧的一部分。

以寶塚重要的代表作《凡爾賽玫瑰》為例，其服裝設計從法國宮廷文化擷取元素—象徵王室的純白、寶藍與金黃，並在細節保留服飾的原始造型，如娘役華麗的大裙撐、繁複的頭飾等等，都保留了洛可可時期的韻味，但是採用線條俐落的剪裁，創造出現代感，可說是一種「復古混搭現代」，不只再現原著的漫畫風格，也加入了當代美學觀點。又如《赤河戀影》、《浪

279

客劍心》等漫畫改編劇，都可以看到這種「服裝與歷史」的融合與交織，也將「復古混搭現代」的寶塚式美學演繹得淋漓盡致。

相較於一般劇服，嚴格說來，寶塚的舞台劇服，本質上其實更接近藝術表現，因為它無須具備現實性語言、不必反映大眾的精神面貌，不必考慮市場流行的審美觀。寶塚的劇服設計不僅直接與演員共同演繹，創造了一個個嶄新的舞台藝術形象，構成寶塚美學中不可或缺的視覺要素；同時又依賴寶塚舞台這樣一個特殊的空間，繼續展示自身獨特的藝術魅力。

療癒系的色彩運用

在舞台演出中，運用顏色（服裝、燈光、造景）的象徵或含義來強化劇情、渲染氣氛是西方戲劇的傳統。色彩是舞台上的另一個演員，因為顏色能引起人的審美體驗、影響情緒，也會經由人的記憶或文化賦予的意義而產生更深入的詮釋。每個文化都有自己的顏色語言，自然地，在該文化背景中成長的人對某顏色所內含的概念一看就懂（例如正常的華人不會穿紅色

衣服跑去參加他人喪禮）。因此，運用顏色符碼來協助劇情是常見的戲劇手法。

事實上，顏色的呈現，除了美學與文化的考量之外，還可以從心理學與生理學的角度來分析：因為顏色會影響情緒、刺激神經，故而，顏色質感不對，看久了會造成視覺疲勞。顏色使用得當，能有效舒緩情緒。也因此，要讓坐在劇院長達三小時的觀眾觀劇後能夠保有愉悅而放鬆的心情，真正達到戲劇的療癒效果，就不能不特別注意顏色的使用。

一般說來，準備一齣新劇時，劇服設計師不但需要跟導演溝通，也需要與美術設計討論，畢竟，撞色或不協調都可能造成視覺災難。設計界有個笑話便是這樣說：「沒有人會想看到

穿紅洋裝的女孩坐在紅色沙發上。」不過凡事必有例外，寶塚就曾經大膽地使用過「著白裝的演員處於以白色為基調的舞台設計」（二〇〇三年由花組初演的《不滅的棘》），不同材質、不同層次的白色，打造出充滿實驗劇場風格的前衛詭譎，令人印象非常深刻。

此外，操作舞台顏色，除需要對布料質地與織品結構有紮實訓練外，還牽涉到對光線的認識。從古希臘起，人類對於顏色與光的探索就沒有停止過，特別在舞台上，因服裝並非處於自然光下，故而就要考慮到各種「打光」造成的影響：因為布料的吸光或反光會使呈現的色澤有誤差，換句話說，燈光下呈現的顏色才是觀眾真正看到的色彩。由於布料的質地與舞台上

顏色的彩度與明度有正相關，因此，只要有些微的燈光偏差，很可能就會使整件衣服原定的舞台效果打折。此外，舞台服裝的色彩雖然仍是以色彩學的基本原理為基礎，但是，因舞台距離與拉遠因素，舞台上的一切都必須誇張強烈，故而，舞台服裝對於彩度的要求度就高於電視與電影。為了能呈現最佳的色彩效果，出身表演戲劇界的好萊塢知名服裝總監 Sharen Davis 便曾特別提醒：「你不能相信自己的眼睛。」

「色彩」是寶塚舞台上的一大亮點：總是繁複華麗豐富卻和諧乾淨，特別是大場面的景致，不僅不衝突、不雜亂，演員的動作與顏色的流動，讓舞台就像是個瑰麗多彩的花園。對此，任職衣裝部超過四十年的任田幾英曾經說過，白井鐵造對舞台

顏色有特別的主張，他認為「舞台上不該聞到顏色」，也因此，任田以此標準樹立了「乾淨感」與「通透感」的基本原則。

顏色不僅是藝術修養跟複雜技藝，色彩跟音樂一樣，其實是有療癒功能的。由於任田希望能夠帶給觀眾賞心悅目又歡樂振奮，因此，如同藤田嗣治的神祕白色一般，寶塚流的顏色在明度與彩度上也就特別講究質感細膩，不管劇情是多麼悲傷低明，舞台上的顏色永遠都是乾淨明快飽滿，如另一位演員，適時將人拉住，得到情緒上的平衡。而這也就是劇場的神祕之處。

它是存在現實世界與奇幻次元之間的一種空間，想像力與可能性得以在其中穿梭。而舞台就是這座橋樑。

在寶塚歌劇所提供給觀眾的饗宴當中，視覺所得到的滿足

大概可說是五感之冠。絢麗壯觀的場景以及繽紛和諧的色彩在豐富精準的燈光下建構出一個奇幻的劇場世界。即使你自己在家中裝備了劇院級的多聲道立體環繞音響，超高清解析度的三維顯示螢幕，仍無法完全感受到瀰漫在舞台劇現場的演員魅力與空氣熱度。這也是為什麼幾乎到過現場欣賞過生舞台的觀眾從此就難以脫坑，再也沒辦法只滿足於觀賞影片。

附錄

海外公演

Q：寶塚歌劇團竟然會來台灣公演？快給我個簡介！

是的，這幾年台灣寶塚飯（＝ファン＝粉絲）之間最雀躍的事情就是迎接劇團的來台公演。去年（二〇一八）年底的是第三回了。第一回公演是二〇一三年，寶塚為了感謝台灣在

三一一大震災中對日本的捐款援助，應邀前來演出。結果台灣觀眾愛死了柚希禮音（當時的星組首席男役）的帥，不只台北國家戲劇院的十二場演出一票難求，而且台灣觀眾的熱情讓劇團的演員及工作人員感動萬分。所以劇團忙完二○一四年的百週年慶祝活動後，二○一五年趕緊又派了俊美可比光源氏的明日海里奧（現任花組首席男役）領軍前來，還增加了兩場演出。

此次公演初日因颱風不得不改期，但台灣觀眾的心又一次被劇團全數帶走。今年的公演由號稱寶塚百年難得一見的綜藝喜劇人材紅悠智露（現任星組首席男役）領軍，搭配外型甜美動人的綺咲愛里（現任星組首席娘役）與超新星能唱能跳能演的禮真琴（現任星組二番男役），除了沿用國家戲劇院進行十四場

演出外，又還增加了高雄文化中心至德堂六場演出。歷年演出劇目如下：

* 二〇一三年，星組
 * 主要演員：柚希禮音、夢咲寧寧、紅悠智露
 * 寶塚日本風—序破急（製作、導演：植田紳爾）
 * 怪盜楚留香外傳—花盜人（製作、導演：小柳奈穗子）
 * Étoile de TAKARAZUKA（製作、導演：藤井大介）
 * 四月六日至四月十四日，台北國家戲劇院

* 二〇一五年，花組
 * 主要演員：明日海里奧、花乃瑪麗亞、芹香斗亞、柚

香光

＊凡爾賽玫瑰—菲爾遜與瑪莉安托瓦內特篇（劇本、導演：植田紳爾）

＊寶塚幻想曲 Takarazuka Fantasia（製作、導演：稻葉太地）

＊八月八日至八月十六日，台北國家戲劇院

＊

＊二〇一八年，星組

＊主要演員：紅悠智露、綺咲愛里、禮真琴

＊Thunderbolt Fantasy 東離劍遊紀（編劇、導演：小柳奈穗子）

＊Killer Rouge／星秀☆煌紅（編寫、導演：齋藤吉正）

＊十月二十日至十月二十八日，台北國家戲劇院；十一日至十一月五日，高雄文化中心至德堂

Q：劇團經常去海外公演嗎？最早是什麼時候？去過哪些地方？

寶塚歌劇團一九一四年成立，一九三八年便進行了第一次海外公演。那次出動了以天津乙女為首總共約三十名生徒，從神戶坐船出發，到德國、義大利、波蘭等地的二十五個城市巡迴演出，五個月後才回到了日本。

隔年又馬上進行了第二次海外公演，到美國各大都市公演，

292

費時三個月。二戰後期，劇團也曾三度到滿州公演。戰後百廢待舉，一九五五年起劇團才又進行海外公演，演出地點包括歐洲、美國、東南亞、中美洲等地。

以下是近年的海外公演：

年份	地點	主要演員	註
一九八九	紐約	大浦	
一九九二	紐約	大浦、繪麻緒、匠、星奈	舞蹈秀，特請剛退團的大浦領軍
一九九四	倫敦	安壽、月影、真琴、香壽	
一九九八	香港	姿月、花總、和央	成員為即將成立的宙組

一九九九	中國	真琴、檀、紫吹	月組
二〇〇〇	柏林	紫吹、水夏希、舞風、紺野	星組
二〇〇二	中國	香壽、渚、檀、彩輝	星組
二〇〇五	韓國	湖月、白羽、安蘭	星組
二〇一三	台灣	柚希、夢咲、紅	星組
二〇一五	台灣	明日海、花乃、芹香、柚香	花組

Q：寶塚歌劇團為什麼要辦海外公演？

劇團成立後不久，創始人小林一三就有了進軍海外的想法。

不過當時劇團的特色以及技術都還不夠成熟，所以一直等到成立二十四年後，才開始以文化交流的名義，前往歐洲訪問演出。

也因此，劇團早期的海外公演都是演出日本風格的秀，到了一九六五年的巴黎公演才開始加入西洋風的場次，一九七三年的第一回東南亞公演才變成一幕和風秀，一幕洋風秀的組合。

因為和風秀基本上是海外公演的「定番」，劇團內的日舞代表人物松本悠里幾乎無役不與，成了劇團內參加過最多次海外公演的人。

不過近年的台灣公演，性質上已經從以前的文化交流訪問演出，漸漸轉變為由劇團主辦的商業演出，在演出內容與形式上也更加接近劇團在日本本場的公演。或許可以說，以往的寶塚海外公演著重於介紹日本文化，近期的台灣公演則除了原本的文化交流目的外，還期望能激發台灣觀眾對寶塚的熱愛，吸引更多台飯前往日本欣賞原汁原味的寶塚演出。

研修工具

◆ 二○一七年以來畢業、新任首席男役

組	首席男役	英文名	期	上任日期	上任（年）	畢業（年）	在任（年）
雪	早霧せいな	Seina Sagiri	87	2014/9/1	13.4	16.3	2.9
組	望海風斗	Futo Nozomi	89	2017/7/24	14.3		
宙	朝夏まなと	Manato Asaka	88	2015/2/16	12.9	15.6	2.7
組	真風涼帆	Suzuho Makaze	92	2017/11/20	11.6		

＋ 上任與畢業分別指從入團到就任首席與退團所經歷的年數。

因為不曉得確切的入團日期，計算時全都用四月一日為準。

◆ 二〇一七年以來畢業、新任首席娘役

組別	首席娘役	英文名	期	上任日期	上任（年）	畢業（年）	在任（年）
花組	花乃まりあ	Maria Kano	96	2014/11/17	4.6	6.9	2.2
花組	仙名彩世	Ayase Senna	94	2017/2/6	8.9	11.1	2.2
月組	愛希れいか	Reika Manaki	95	2012/4/23	3.1	9.6	6.6
月組	美園さくら	Sakura Misono	99	2018/11/19	5.6		
雪組	咲妃みゆ	Miyu Sakihi	96	2014/9/1	4.4	7.3	2.9
雪組	真彩希帆	Kiho Maaya	98	2017/7/24	5.3		
宙組	実咲凜音	Rion Misaki	95	2012/7/2	3.3	8.1	4.8
宙組	星風まどか	Madoka Hoshikaze	100	2017/11/20	4.6		

首席男役

	最早上任	最晚上任	最早畢業	最晚畢業
1	天海祐希 (6.3)	大空祐飛 (17.3)	天海祐希 (8.7)	大空祐飛 (20.2)
2	珠城りょう (8.4)	北翔海莉 (17.1)	涼風真世 (12.3)	北翔海莉 (18.6)
3	大地真央 (9.3)	壮一帆 (16.7)	大地真央 (12.4)	壮一帆 (18.4)
4	杜けあき (9.7)	霧矢大夢 (15.7)	姿月あさと (13.1)	和央ようか (18.3)
5	涼風真世 (9.7)	安蘭けい (15.6)	杜けあき (14.0)	蘭寿とむ (18.1)
6	柚希礼音 (10.1)	香寿たつき (15.5)	久世星佳 (14.1)	安蘭けい (18.1)
7	麻実れい (10.4)	紫吹淳 (15.3)	一路真輝 (14.2)	霧矢大夢 (18.1)
8	姿月あさと (10.8)	蘭寿とむ (15.1)	大和悠河 (14.3)	紫吹淳 (18.0)
9	一路真輝 (11.0)	絵麻緒ゆう (14.9)	高嶺ふぶき (14.3)	瀬奈じゅん (17.7)
10	龍真咲 (11.1)	紅ゆずる (14.6)	音月桂 (14.7)	大浦みずき (17.7)

()內數字＝所用年數

	首席娘役			
	最早上任	最晚上任	最早畢業	最晚畢業
1	黒木瞳 (1.3)	渚あき (13.5)	黒木瞳 (4.4)	花總まり (15.3)
2	神奈美帆 (2.1)	ひびき美都 (9.8)	千ほさち (4.5)	渚あき (15.0)
3	映美くらら (2.3)	東千晃 (9.7)	映美くらら (5.5)	ひびき美都 (13.7)
4	千ほさち (2.7)	紫城るい (9.3)	神奈美帆 (5.7)	檀れい (13.4)
5	麻乃佳世 (2.7)	湖条れいか (9.2)	舞羽美海 (5.7)	夢咲ねね (12.1)
6	花總まり (3.0)	姿晴香 (9.1)	愛原実花 (6.4)	東千晃 (12.1)
7	愛希れいか (3.1)	仙名彩世 (8.9)	紺野まひる (6.5)	月影瞳 (11.9)
8	遥くらら (3.1)	遠野あすか (8.6)	純名里沙 (6.7)	舞風りら (11.7)
9	実咲凜音 (3.1)	彩乃かなみ (8.1)	鮎ゆうき (6.7)	星奈優里 (11.5)
10	星風まどか (3.6)	ふづき美世 (7.9)	花乃まりあ (6.9)	湖条れいか (11.3)

()內數字 = 所用年數

	首席男役		首席娘役	
	任期最長	**任期最短**	**任期最長**	**任期最短**
1	和央ようか (6.16)	匠ひびき (0.61)	花總まり (12.27)	紺野まひる (0.61)
2	柚希礼音 (6.04)	絵麻緒ゆう (0.61)	遥くらら (7.22)	紫城るい (0.62)
3	春野寿美礼 (5.51)	貴城 けい (0.62)	愛希れいか (6.58)	愛原実花 (1.28)
4	剣幸 (5.32)	高嶺ふぶき (1.08)	夢咲ねね (6.04)	渚あき (1.47)
5	麻実れい (4.67)	彩輝直 (1.17)	こだま愛 (5.32)	妃海風 (1.53)
6	瀬奈じゅん (4.60)	久世星佳 (1.35)	南風まい (5.09)	純名里沙 (1.57)
7	轟悠 (4.54)	香寿たつき (1.47)	麻乃佳世 (5.00)	姿晴香 (1.58)
8	高汐巴 (4.42)	北翔海莉 (1.53)	白城あやか (5.00)	愛加あゆ (1.68)
9	瀬戸内美八 (4.37)	壮一帆 (1.68)	月影瞳 (4.87)	舞羽美海 (1.76)
10	龍真咲 (4.37)	音月桂 (2.28)	実咲凜音 (4.83)	千ほさち (1.85)

花組首席男役明日海りお目前已確定會進入任期最長前五名

緣社會 017

寶塚流：戲劇、音樂、服裝

作者：王善卿、吳思薇
美術設計：Benben
執行編輯：周愛華

發行人兼總編輯：廖之韻
創意總監：劉定綱
企劃編輯：許書容

法律顧問：林傳哲律師 / 昱昌律師事務所

出版：奇異果文創事業有限公司
地址：台北市大安區羅斯福路三段 193 號 7 樓
電話：(02)23684068
傳真：(02)23685303
網址：https://www.facebook.com/kiwifruitstudio
電子信箱：yun2305@ms61.hinet.net

總經銷：紅螞蟻圖書有限公司
地址：台北市內湖區舊宗路二段 121 巷 19 號
電話：(02)27953656
傳真：(02)27954100
網址：http://www.e-redant.com

印刷：永光彩色印刷股份有限公司
地址：新北市中和區建三路 9 號
電話：(02)22237072

初版：2019 年 1 月 27 日
ISBN：978-986-97055-3-0
定價：新台幣 330 元

國家圖書館出版品預行編目 (CIP) 資料

寶塚流:戲劇、音樂、服裝 / 王善卿, 吳思薇作.
-- 初版. -- 臺北市:奇異果文創, 2019.01
　　面;　公分. -- (緣社會;16)
ISBN 978-986-97055-3-0(平裝)

1. 寶塚歌劇團 2. 劇團 3. 日本

981.2　　　　　　　　　　　107017583